U0031531

東京藝大美術館長教你 無痛進入名畫世界的美學養成

西洋美術鑑賞術

秋元雄史（Yuji Akimoto）——著

羅淑慧——譯

推薦序　藝術力是競爭力的基本素養／謝佩霓 009

臺灣版序　透過知性涵養，成為世界級人才 013

前言　為什麼大家都在學西洋美術鑑賞術？017

第一章

知性的涵養，從讀懂西洋美術史開始 027

● 西洋美術的核心在於「革命」028

擺脫上帝——文藝復興 029

公民社會和故事性的誕生——巴洛克 033

「藝術＝美」的滅亡——現實主義 036

擺脫絕對權威——印象派 038

色彩的情感表現——野獸派 041

型態的革命——立體主義 044

內心層面的追求——表現主義 046

從主題獨立，不再有特定描繪對象——抽象繪畫的開端 049

第二章

從西洋美術史的演進培育知性涵養

——從文藝復興到印象派 061

文藝復興

《雅典學院》——拉斐爾・聖齊奧 064

《蒙娜麗莎》——李奧納多・達文西 071

《最後的審判》——米開朗基羅 078

巴洛克

《倒牛奶的女僕》——約翰尼斯・維梅爾 086

沒有規則的規則——巴黎畫派 050

否定既有藝術——達達主義 053

「無意識」的表現——超現實主義 055

激情的表現——多變的抽象繪畫 056

大眾消費社會的批判——普普藝術 059

第三章

從西洋美術史的演進培育知性涵養 133
——從野獸派到普普藝術

野獸派

《綠色條紋的馬諦斯夫人》——亨利‧馬諦斯 136

印象派

《印象‧日出》——克洛德‧莫內 108

《向日葵》——文生‧梵谷 114

《我們從何處來？我們是誰？我們向何處去？》——保羅‧高更 120

《聖維克多山》——保羅‧塞尚 127

現實主義

《世界的起源》——古斯塔夫‧高爾培 094

《奧林匹亞》——愛德華‧馬奈 100

目錄

立體主義

《亞維農的少女》——巴勃羅・畢卡索 144

表現主義

《吶喊》——愛德華・蒙克 152

抽象繪畫的開端

《紅、黃、藍、黑的構成》——皮特・蒙德里安 160

《白色上的白色》——卡濟米爾・馬列維奇 166

巴黎畫派

《橫躺的裸婦和貓》——藤田嗣治（Léonard Foujita）172

《扎辮子的少女》——亞美迪歐・莫迪里安尼 179

達達主義

《噴泉》——馬歇爾・杜象 186

超現實主義

《記憶的堅持》——薩爾瓦多・達利 194

第四章

西洋美術鑑賞能力是可以訓練的 229

● 館長陪讀！培養知性涵養的專業鑑賞 230

「憑感覺觀賞就行了」大錯特錯 230

把眼前所見全數「語言化」，看見什麼就說什麼 232

大致理解作品當時的歷史背景 233

事先了解國情與文化差異 234

普普藝術

《瑪麗蓮・夢露》——安迪・沃荷 222

多變的抽象繪畫

《One Number 31,1950》——傑克遜・波洛克 208

《空間概念：期待》——盧齊歐・封塔納 215

《都市全景》——馬克斯・恩斯特 200

目錄

其實沒人看得懂抽象藝術，以「體驗」為目標即可 236

觀展就是「張大眼睛用力看」，一頭霧水也沒關係 237

● 館長帶逛！強化知性涵養的美術館巡禮 242

先從畫冊、網路影像開始練習 242

若是特別企畫展，先上網做功課 243

以「五件集中」加速參觀 244

積極參加展覽講座，尋找更多資源與知識 246

即便是知名畫家，也不見得每件作品都是名畫 247

別買明信片或周邊商品，要買就買展覽圖錄 248

常設展通常票價便宜，可用來練功 249

推薦序
藝術力是競爭力的基本素養

藝評家、策展人／謝佩霓

本書作者秋元雄史，是國際公認的知名藝術專業人士。他以縱橫古今、跨越和洋的淵博學養為基礎，多元跨界參與了各種藝術領域，無論身處官方體制或置身民間；投入領導文化機構或在藝術學府執教鞭，莫不成績斐然。在職業生涯的不同階段、不論扮演何種角色，他都不只是恰如其分，而是超群出眾。

秋元先生與臺灣藝術界淵源非常深，時間橫跨千禧年前後的關鍵二十多年。因此，即便一般人對他的鼎鼎大名鮮少知悉，但臺灣的策展人、藝評人、藝術家、藝術史學家、藝術教育者與藝術行政工作者，對他絕不陌生，甚至感念有加。本人亦是承其慷慨而受益匪淺的受惠者之一。

自臺灣美術界積極推動藝術國際化伊始，秋元先生便直接、間接地頻繁與臺灣

互動。出於對臺灣的情感和藝術發展歷程的熟稔，無論是在臺灣境內、境外國際雙年展露出的場域，他都無役不與、鼎力相助；更邀請臺灣藝術家、策展人參加日本瀨戶內海藝術祭，促成臺灣現代工藝在金澤21世紀美術館舉辦特展。尤有甚者，誨人不倦的他，願意以榮譽教授的身分移尊臺灣，在藝術高等學府繼續作育英才。

綜上可知，**秋元先生不僅是最挺臺灣的國際友人，對臺灣當代藝術發展，更產生了深厚綿長的影響。**其影響所及，遍及產、官、學各界。如今，著作等身的他，精挑兩部橫掃日本亞馬遜網路書店排行榜的代表作，在臺灣正式出版繁體中文版，實可謂臺灣藝術通識教育出版進程的里程碑。

通俗美學導讀不勝枚舉，但能夠放下身段、以專家之姿現身說法，採用平民百姓語言撰述的作品，猶如鳳毛鱗爪。相較之下，秋元先生的藝術讀本實為難得。一如他向來儒雅的待人處事風格，秋元先生體恤藝術門外漢的志忑，將心比心，選擇與尋常百姓站在一邊。面對一旦遭逢藝術，便惶惶不知所措者，他樂於來者不拒地提供「藝術問事」的機會。誠如他在本書臺灣版序提及：「單靠邏輯無法了解他人感受，最重要的是要有一顆親近他人的心。」他的藝術通識書寫，成了最佳典範。

首先，他條理分明地釐清了讀者對藝術的偏見、移除產生隔閡的普遍誤解，打

破迷思化解疑懼。 經過這番「打底」之後，他才以時人耳熟能詳的二十三件世界名

作聚焦探討。透過跨領域、跨時空的旁徵博引，秋元先生探討了這些貫穿七個世紀

的名作，更建議讀者在鑑賞時，應以歷史背景與藝術共相並重並行。因為**凡事感性**

以對也是一種任性，需要佐以知性才能相輔相成。

藝術自有其神聖性、神祕性與嚴肅性，他卻能深入淺出地舉重若輕，循序漸進

地逐步揭露藝術的核心價值。經由循循善誘，協助一般觀眾卸下心防，重啟原本與

藝術擦身而過的機緣，彼此涇渭分明的鴻溝得以弭平，讀者自然從此豁然開朗，並

持續大步邁向探索藝術之路。

不過，師父領進門，修行還是在個人。儘管他的著作讀來令人如沐春風、身歷

其境，秋元先生走筆之間，依然不斷提醒讀者們：「千萬不要止步於書籍，請務必

親身接觸真實的作品。不論科技再怎麼進步，還是遠比不上親見真跡時的感動。」

這樣的提點，對反省目前網路盛行、虛擬氾濫的世界尤其中肯。**我們不該只滿足於**

聽畫、讀藝術、紙上瀏覽，親炙實體展出，確實有別於被動學習、被動啟發。

本人有幸曾為書中論及的一些創作者策畫特展，縱使因考據不同，對作者與作品的見解闡釋，與秋元先生也許未盡相同，我依然感佩其獨到之處。例如他因同文同種，對大師藤田嗣治藝術的闡述尤其精闢。個人也衷心相信，秋元先生之所以毫不藏私，分享求藝之道的所作所為，道盡所言所感，絕非為了展現一家之言的權威，更不願我們邯鄲學步，而是在他鋪墊的基礎上，鑽研出更有個人觀點的視野。

吾人認同藝術涵養可以陶冶心性，秋元先生別出心裁，直陳「藝術是社交場合最安全的話題」，指出蘋果創辦人賈伯斯、雅虎前執行長梅爾等人，無不因自幼蓄積的藝術鑑賞力嘉惠，才能使其商業智慧加值並保持領先，成為箇中佼佼者。放眼當下、頂尖對決，要靠創意推陳出新，藝術力顯然是競爭力的基本素養，大家切莫妄自菲薄，莫忘從藝術借力使力、開創新局。

（本文作者謝佩霓為知名藝評家、策展人，義大利共和國功勳騎士、法國藝術與文學騎士、捷克斯洛伐克共和國國家獎章得主。現任國際藝評人協會AICA臺灣分會理事長，曾任臺北市文化局長、高雄市立美術館長。）

12

臺灣版序

透過知性涵養，成為世界級人才

這回有機會在臺灣出版個人的兩本拙作，深感榮幸。

許多臺灣民眾都有留學歐美或日本的經驗，擁有遼闊的國際觀，對世界的動向也十分敏感。藝術是跨越語言和歷史的世界共通語言之一。我衷心期盼，這兩本書能夠加深大家對藝術的知性涵養、對藝術產生興趣，使藝術成為不同文化背景人們的共同話題。

瀨戶內國際藝術祭（Setouchi Triennale）是日本瀨戶內海地區的熱門話題，而瀨戶內藝術祭的起點，便是我參予創設的一系列直島藝術景點企畫。時至今日，瀨戶內藝術祭因許多來自國外的自由行旅客而熱鬧非凡，同時也被美國的《新聞週刊》（Newsweek）選為世界最值得一遊的百大景點之一。由此可見，海外人士對藝術的關注程度，可說是遠勝於日本吧。

近年來，日本因為藝術教養風潮的關係，市面上出現了許多通俗美學養成書，我也藉著這個機會出版了相關書籍。但是，從書籍學習與實際接觸美術作品終究是如隔天壤。

從事商業活動的人，除了必須具備未來性、邏輯性的思考能力外，在工作上也必須更加靈活地運用感性。**單靠邏輯無法了解他人感受，最重要的是要有一顆親近他人的心。**由此看來，人們企圖了解他人的方式，就和面對藝術時的態度是極為相近的。光是想像藝術家的心情、想像作品裡的人物或風景，就能與藝術面對面，達到精神的無我境界，這樣的過程相當有意義。因此，**千萬不要止步於書籍介紹，請務必親身接觸真實的作品。**不論科技再怎麼進步，還是遠遠比不上親眼見到真品時的感動。

我與臺灣的藝術交流

我和臺灣的關係一直十分深厚。

我第一次造訪臺灣時是九〇年代。當時正好是臺灣的現代藝術剛邁入國際化的時候，我偶然和多位臺灣的美術館長與策展人有共事機會。不光是在臺灣國內，我們還一同參與了有「美術奧林匹克」之稱的威尼斯雙年展（La Biennale di Venezia）等國際性舞臺。

在我擔任金澤 21 世紀美術館長時期，也有許多美好的回憶。例如在金澤舉辦介紹臺灣現代工藝家的展覽會，或是反過來，到臺灣舉辦介紹現代工藝的交流活動等。另外，我目前任職的東京藝術大學與國立臺北教育大學之間，也曾為留日的臺灣畫家舉辦展覽會。就像這樣，我透過各種事業，與美術相關人士所建立的友好關係，至今已經長達二十年以上。

這些業界朋友從當時便已十分活躍，而在累積了更多資歷之後，他們現在已經是各所美術大學的教授或美術館長。另外，我本身也以國立臺南藝術大學榮譽教授的身分，持續投入臺灣的美術教育。只要有機會拜訪臺灣，不光是大學參訪，我同時也會在美術館等場合進行演講。

對我來說，臺灣是一塊特別的土地，因為那裡住了我許多朋友，是個令我感覺

熟悉的所在；此外，在私人生活方面，臺灣朋友也給了我不少幫助。這次，《東京藝大美術館長教你西洋美術鑑賞術》和《東京藝大美術館長教你日本美術鑑賞術》能在臺灣出版（編按：後者預計將於近期由方舟文化出版），並被更多讀者看見，我真的相當開心。

衷心期盼各位能以這兩本書為契機，培養更完備的知性涵養及美學素養，成為活躍於全世界的專業人才。

為什麼大家都在學西洋美術鑑賞術？

美術鑑賞是許多現代人的興趣之一。

莫內（Oscar-Claude Monet）或雷諾瓦（Pierre-Auguste Renoir）等印象派（Impressionnisme）畫家、米開朗基羅（Michelangelo Buonarroti）等文藝復興（Renaissance）巨匠們的展覽會，總是可以看到大排長龍的隊伍，為了入場參觀，就算等上數個小時也不足為奇。另外，日本瀨戶內國際藝術祭等藝術節，每到活動期間，總有大批人潮造訪。不過，問題來了。

「為什麼這些作品會被稱為名畫、名作？而且價值不菲呢？」

能夠具體回答這個問題的人似乎不多。一般的情況是，**即便有名的作品就在眼前，當下能夠及時說出口的評論，仍舊相當有限。**

「這件作品的確很出色呢，難怪會被稱為名畫！」

「這張裸體女人的畫像好逼真喔！就跟照片一樣耶！」

「親眼看見才知道，這幅畫的顏色真的很漂亮。」

就像這樣，一般人對於藝術作品的鑑賞評論，永遠停留在「觀賞印象」或是「外界評價」。然而，在西洋美術中，**如果不了解美術史的沿革**，不知道「作品本身是在描繪什麼樣的時代故事」；或者不了解世界史，不知道「這件作品的時空背景為何」，**就無法在鑑賞時，真正明白作品背後的主題與寓意。**

相較於此，具有知性涵養的知識分子，總能以獨樹一格的鑑賞方式，細細品味西洋美術的深度與廣度；也正因如此，才會有那些被稱為「名作」的藝術品，世世代代持續被頌揚、流傳下來。

由此看來，**面對藝術作品，若只知道以「訴諸感性」的方式鑑賞，可說是相當令人遺憾。**

鑑賞西洋美術，光有感性還不夠

若想向全球頂尖的商業菁英看齊、培養知性涵養，就必須學習**世界級的美術鑑賞能力**。

假設，某天你到法國西海岸旅遊，造訪了世界遺產聖米歇爾山（Mont Saint Michel）。看到當地那座漂浮在海上的聖米歇爾修道院時，如果你只說得出「好漂亮」，那麼，別說是知性涵養了，恐怕就連曾經親身參訪此地的記憶，也會隨著時間消失殆盡。

然而，如果你具備相關知識，明白這座修道院混合了各個時代的建築樣式、修道士們曾奉命渡海；法國大革命時，此院還被充作牢獄使用的史實，面對眼前的美景，將會有截然不同的觀賞方式。

欣賞美術作品時也）一樣，同樣需要**先充分了解該作品的創作背景，以及從西洋美術史、世界歷史的發展脈絡鑑賞**。如果不這麼做，就算看了再多的名作，終究也只能淪為走馬看花、拍照打卡；儘管留下再多旅遊紀錄，也只是虛有其表。

藝術是社交場合最安全的話題

過去，我曾企畫位於日本四國地區的「直島倍樂生藝術之地」（Benesse Art Site 直島），並以總策展人的身分，承辦各類作品的創設計畫；後續，我出任了同樣位於直島倍樂生藝術之地的地中美術館（編按：Chichu Art Museum，其建築物由安藤忠雄設計，並埋設於地面下，避免損及瀨戶內海景緻與大自然）館長。

在上述藝術企畫終於上了軌道之後，我擔任金澤 21 世紀美術館館長；現在則以東京藝術大學美術館長身分，持續接觸國內外的各類藝術。

從過往的工作經驗中，我所強烈感受到的是「外國人對於藝術的濃厚興趣與深度教養」。這些所謂的「濃厚」、「深度」，可不光是「有興趣」的程度而已。在

歐美國家，藝術十分受到商業市場的矚目，而與藝術領域走得比較近、有美術鑑賞能力的企業家們，在社會上也一直有相當卓越的表現。

Apple 的創辦人史蒂夫・賈伯斯（Steve Jobs）曾學習文字藝術和繪圖技術。就連 Yahoo! 的前 CEO 梅莉莎・梅爾（Marissa Ann Mayer）則深受畫家母親的影響。就連 Airbnb 的創辦人喬・傑比亞（Joseph Gebbia Jr.），也曾在學生時代學習美術。此外，以運動攝影機起家的 GoPro 創辦人尼克・伍德曼（Nicholas D. Woodman），也曾學習視覺藝術。

值得注意的是，**這些成功人士的藝術涵養，都不是等到發跡之後才起步的。**

在紐約社交圈中，若能擁有紐約現代藝術博物館（以下簡稱 MoMA）的董事會成員身分，對於商業往來非常有利。不論擁有多少財富，倘若碰上藝術話題就搭不上話，你便無法在紐約的社交圈站穩腳步。

也就是說，人們（特別是歐美商務人士）普遍認為，**美術鑑賞能力是氣質高尚者必備的素養。**因此，地位、威望、資產高人一等的社交名流或富豪們，都會自主性地聚在一起，參加由 MoMA 主辦的講習會，為了成為董事會成員努力學習。

我在擔任金澤21世紀美術館長時，也曾接待過上述類型的人士。不論是在鑑賞作品時，或是中午的用餐時間，他們總是會因為強烈的好奇心而拋出各種疑問，滿溢的熱情幾乎快令我無法喘息。可見**在社交圈中，藝術知識是比重相當高的教養；而藝術也正是社交場合最安全的話題。**

「藝術儘管不是商業，商業卻與藝術極為相似。」

日本國內也不遑多讓，創立ZOZO（編按：日本最大流行服飾購物網站代理平臺）的前澤友作，是相當知名的收藏家，藏品主要以現代藝術為主。他曾以一百二十三億日圓買下前衛畫家尚・米榭・巴斯奇亞（Jean-Michel Basquiat）的作品，引起社會熱議，我對此事至今仍記憶猶新。

另外，由我長年擔任總策展人的直島倍樂生藝術之地，其實是現在倍樂生控股（Benesse Holdings）的名譽顧問福武總一郎所推動的計畫。福武先生和其公司創始人，也就是他的父親哲彥先生，父子二人都是相當知名的藝術收藏家。

話又說回來，為什麼不論東方或西方，**熱衷於學習藝術的人總是能發起革新、開創出全新的時代呢？**因開設 Soup Stock Tokyo（編按：日本知名濃湯輕食連鎖店）而聞名的 Smiles 公司社長，同時也是藝術收藏家的遠山正道，在接受網路雜誌《PLART STORY》（二〇一七年五月十五日號）的採訪時，曾說過這麼一句話：

「藝術儘管不是商業，商業卻與藝術極為相似。」我想這句話或許就是答案。

對遠山先生而言，把世間所沒有或是自己未知的事物轉化成實際的言語，就是所謂的「商業」。而在科技急遽進化、各種領域的發展逐漸趨向無國界的時代裡，遠山先生、前澤先生等人，便是靠著與異界結盟，以全新的價值觀創造出新事物，進而贏得社會性的成功。那樣的創造過程，其實就與藝術創作如出一轍。

這股「藝術與商業無法脫鉤」的潮流，正在日本國內逐漸擴散。POLA 化妝品公司自二〇一六年開始，在新進員工的研修課程裡，增設了「名畫鑑賞」課程；全日本航空公司（ANA）也為了培養員工的全球化涵養，開始推動各種以企業人員為對象的研討會；更從二〇一七年度增設「西洋美術鑑賞法」課程。

美術鑑賞能力是可以訓練的

因此，本書將從十四世紀最重要的文藝復興開始，一直介紹到二十世紀的普普藝術，帶領大家回顧西洋美術的演變。同時，我也嚴選了二十三件，各個時期中最具代表與革命性的作品（包含二十二幅名畫及一件工業製品）。只要看懂這些名作，就能舉一反三，將這套「感性之外」的鑑賞方式，延伸至其他的藝術作品上。

這套「感性之外」的鑑賞術，有以下兩個步驟：

◎步驟一／從作品表現鑑賞：看懂繪圖技巧、色彩與主題等。
◎步驟二／從歷史背景鑑賞：理解創作當時的社會與思想背景等。

不論何種時期的作品，都可以透過這兩個步驟鑑賞；閱讀本書到最後，各位便會發現，自己已完整爬梳了西洋美術從文藝復興乃至現代藝術的發展脈絡，並能以簡單且快速的方式，將該作品的特點與背景介紹給其他人。從此之後，你對於文藝

復興、印象派、甚或各種派別的藝術作品，將會有截然不同的鑑賞角度；就連難解的現代藝術也能輕鬆看懂，可說是**無痛進入名畫世界的美學養成捷徑**。如此一來，你便能跳脫出一般訴諸「觀賞印象」或是「外界評價」的鑑賞方式；或是一改從前單純欣賞畫作型態或色彩的做法，**重新培養美學素養、打造專業、有品味的形象**。

那麼，現在就和我一起透過這些西洋美術名作，通往全球知性涵養的大海吧。

第一章

知性的涵養，
從讀懂西洋美術史開始

西洋美術的核心在於「革命」

在進入各個時代與畫作主題之前，首先，本章將以概論的方式，帶領大家簡單回顧西洋美術的發展歷史。

過去因為不了解西洋美術的變遷，而對美術有所抗拒的人，只要稍加了解其發展脈絡，就等於是朝著知性涵養邁進了一大步。

西洋美術的核心，就是「革命」，這是必須牢記於心的主題。當某個藝術運動興起、發展、成熟之後，另一股全新的藝術運動就會再次興起，並徹底破壞原先的潮流。如此這般，一言以蔽之，「江山代有人才出，各領風騷數百年」，這就是西洋美術史的基本結構。

當然，就像隔代遺傳一般，有時也會有新的藝術運動，主張**將過去的傳統技法帶入新時代**，巴黎畫派（École de Paris）就是如此，第三章將再詳述。

值得注意的是，為什麼會有隔代遺傳的情況出現？這也是培育知性涵養的重要課題。若要理解箇中道理，就必須先讀懂這中間的歷史變遷。

另一方面，日本美術的基礎則是「代代相傳」，其訴求在於如何繼承傳統精神或手法，並將其傳承給下個世代。因此在鑑賞日本美術時，必須專注於這一點。

我們不能以相同的觀點，去看待主題截然不同的美術史。因此，鑑賞西洋美術的時候，必須把「日本美術腦」切換成「西洋美術腦」。

一旦讀懂本書講述的西洋美術史演進，不僅能掌握美術鑑賞的重點，日後在面對本書未能介紹的其他作品時，也能同樣以「感性之外」的鑑賞術（作品表現及歷史背景）發表專業評論。以下我將以各個時代為分界，逐一介紹相關知識。

擺脫上帝——文藝復興

● 《雅典學院》（拉斐爾・聖齊奧〔Raffaello Sanzio〕）——見第六十四頁

〈代表作品〉（第二章將詳細介紹）

- 《蒙娜麗莎》（李奧納多‧達文西〔Leonardo da Vinci〕）——見第七十一頁

- 《最後的審判》（米開朗基羅）——見第七十八頁

十四世紀時，義大利與伊斯蘭世界的貿易往來日漸興盛、異國文化交流機會增多，是個持續累積財富的時代。

尤其世居義大利中部商業大城佛羅倫斯（Firenze），靠著成立各種公會（同業組織）與銀行業致富的麥第奇家族（Casa de' Medici），更取代了天主教會，以全新的藝術贊助者身分獨占鰲頭。

麥第奇家族認為，**把人類描繪得栩栩如生的古希臘和羅馬的藝術，才是最理想的藝術**。因為各都市的商業交流，帶動了文明的急速發展，進而促使知識分子開始追求**知識的根源**，而那個根源便是古希臘和羅馬的文化。

值得注意的是，這股復古的潮流，並不僅是模仿希臘與羅馬文化的樣式，同時也是為了重新學習古人觀察人類與大自然的觀點。

在西洋美術史中，文藝復興的時代被定位為「**近代的起點**」。

當然，西洋美術史的起點絕對不是文藝復興，而是更為古老的古代東方美術（Ancient Orient）和古埃及美術（Ancient Egyptian）；而在歷經了古希臘與羅馬美術後，便進入初期基督教美術、拜占庭（Byzantine）美術、羅曼式（Romanesque）美術和哥德式（Gothic）美術。

然而，如果排除古希臘與羅馬美術，就會發現大部分的美術其實都是「宗教藝術」。尤其是初期基督教美術之後的作品，幾乎都是以《聖經》世界為主題的宗教繪畫。

宗教繪畫是在識字率極低的時代，為了把基督教傳給不識字的人，所描繪出的畫作，也就是所謂「看圖就懂的《聖經》」。而這類美術的贊助者當然就是教會。

因此，在這類畫作當中，人類總是被描繪成「必須禁慾，請求上帝寬恕的罪人」；在技法方面也有「耶穌基督就應該這樣畫」的制式規定。

文藝復興時期，便是主張**把過去「以上帝為中心」的世界觀，轉變成「以人為本」**。如果西洋美術的基本主題是「人類」，那麼，將文藝復興時期視為西洋美術史的起點，應該會比較容易理解西洋美術史持續至現代的變遷。

▲李奧納多‧達文西《蒙娜麗莎》。

另外，在此順道一提，文藝復興的原文 Renaissance 源自於法語，代表「再生」的意思，意味著「使基督教普及之前的古希臘和羅馬文藝重新復活」的挑戰。

文藝復興的代表人物有李奧納多‧達文西、米開朗基羅，以及拉斐爾‧聖齊奧三大巨匠，併稱 **「文藝復興三傑」**。文藝復興之後，後世的畫家將達文西、米開朗基羅和拉斐爾三者奉為最佳典範，並爭相模仿其畫風與主題、相互競爭。

公民社會和故事性的誕生——巴洛克

〈代表作品〉（第二章將詳細介紹）

● 《倒牛奶的女僕》（約翰尼斯・維梅爾〔Johannes Vermeer〕）——見第八十六頁

進入十六世紀之後，天主教會的勢力擴張已臻完熟，同時也日益腐敗。

例如，天主教會以修建聖彼得大教堂（Basilica di San Pietro in Vaticano）為由，將龐大的裝修費用冠了個「大赦」（Indulgentia）的名號，企圖販售《聖經》上未曾記載、毫無根據的「贖罪券」（Ablassbrief）。換句話說，這是在假借救贖之名，行斂財之實。於是，當時的民眾開始反對、批判這種滿身銅臭的天主教會。

激烈的批判，最終引起德意志宗教改革（由馬丁・路德〔Martin Luther〕發起），進而促使基督新教（Protestantism）誕生。

在這樣的歷史潮流之中，藝術必然也會遭受牽連。

以樸素節約為宗旨，遵循基本教義的基督新教認為，把耶穌基督或其他聖人的

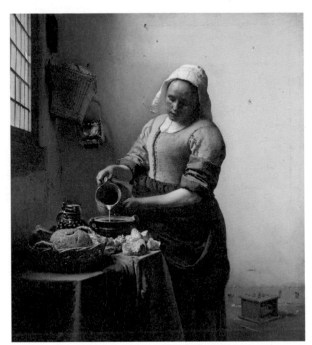

▲約翰尼斯‧維梅爾《倒牛奶的女僕》。

基督新教的國家，與歐洲其他地區截然不同。當時的荷蘭，**巴洛克（Baroque）**藝術發展蓬勃，進而影響了當代的美術發展；最終，巴洛克藝術取代了文藝復興，成為

繪圖裝飾在教會裡，違反了《舊約聖經》不允許的偶像崇拜，這樣的行為應該被嚴格禁止。

另一方面，天主教會為了復權，便在義大利、法國、西班牙等天主教的國家裡，試圖以更強烈的方式推廣「看圖就懂的《聖經》」（即宗教繪畫），藉此吸引群眾。

相較於此，荷蘭是信奉

全新的西洋美術潮流。

當時，全歐洲最大的貿易都市是荷蘭的阿姆斯特丹，生活富裕的民眾開始在住宅的牆壁上，裝飾肖像畫或是風景畫。

在這當中**最受歡迎的，是描繪市井小民日常生活的風俗畫（Genre painting）**。

約翰尼斯‧維梅爾便是最具代表的人物。維梅爾流傳後世的作品不多（後世認證者僅三十四件），且他本人的身世也相當神祕，因而成為舉世聞名的畫家。維梅爾擅長描繪寧靜、和諧的家庭生活與公民社會，把佇立在靜謐氛圍中的市民描繪得活靈活現，堪稱巴洛克時期的代表性畫家。

值得注意的是，巴洛克時期的作品，在當時的天主教和基督新教世界之間，有著截然不同的表現樣式。不過，或許是巧合的關係，兩者之間仍有共通點存在，那就是**潛藏在作品中的故事性**。

之後，巴洛克時期盛行於荷蘭的風景畫和風俗畫，經過不斷演變，最後成了現實主義（Réalisme，又稱寫實主義）和印象派。

「藝術＝美」的滅亡──現實主義

- 《世界的起源》（古斯塔夫・高爾培〔Gustave Courbet〕）──見第九十四頁
- 《奧林匹亞》（愛德華・馬奈〔Edouard Manet〕）──見第一○○頁

〈代表作品〉（第二章將詳細介紹）

截至巴洛克為止的西洋美術史，都是以義大利為主軸，而巴洛克之後的美術史，舞臺則來到了法國。

十七世紀時，法國以讚頌國王威權的華麗藝術為主，例如富麗堂皇的凡爾賽宮（Château de Versailles）即為代表。當時的法國實施君主專制，掌權者是有「太陽王」之稱的路易十四（Louis XIV）。

文藝復興之後，法國的藝術作品素質和創作者地位日益衰退，為了挽回頹勢，法國皇家繪畫暨雕刻學院（Académie royale de peinture et de sculpture）就此成立，促使法國成為新一代的藝術發源地。

進入路易十五世與十六世的時代之後，藝術風格終於從過往的強權王政中解放，逐漸轉移成以貴族為主，輕盈且女性化的洛可可（Rococo）風格。在這個時代裡，就連男性服飾也會使用大量的華麗蕾絲或是刺繡作為綴飾。

法國大革命之後，法國進入拿破崙時代，由於拿破崙十分憧憬古羅馬，而出現了把希臘藝術視為理想藝術的新古典主義（Neoclassicism）；後續，在共和制、君主制和帝國制快速輪替的時代洪流裡，訴諸感性、細膩描繪戰爭、衝突與異國情調的浪漫主義（Romanticism）便開始勃發。

到了十九世紀後半，拿破崙三世的第二帝國興起，法國的工業革命也進入尾聲，最顯而易見的，是經濟上的急遽成長，同時，鐵路與電信網路等基礎建設也逐漸趨於完善。現今的巴黎，是以凱旋門為中心，呈放射線向外擴散（即著名的香榭麗舍大道），這樣的都市構造，便是在這個時期完成的。

進入第二帝國末期之後，**巴黎已經成為人口規模高達一百八十萬人的大都市。**整座城市可說是瞬間邁入近代化，資產階級不斷增加，但於此同時，人際關係扭曲、妓女充斥等，人性的「陰暗面」也日益浮上檯面。

在這樣的時代裡，**現實主義**的風潮進入了西洋美術史，例如古斯塔夫・高爾培、尚─法蘭索瓦・米勒（Jean Francois Millet）和愛德華・馬奈等畫家，皆為代表人物。

過去的古典主義時代，描繪的都是「理想化的世界或人物」，而高爾培或米勒則是以極客觀的方式描繪「現實的人物和社會」。對他們而言，**最值得記錄的**，既不是神話裡的神，也不是聖人，更不是英雄。而是生存在那個時代裡的勞工、農民、市民，或資產階級的人物。

古希臘流傳下來的既定印象「藝術＝美」，隨著現實主義的抬頭而逐漸瓦解。

擺脫絕對權威──印象派

〈代表作品〉（第二章將詳細介紹）

● 《印象・日出》（克洛德・莫內）──見第一〇八頁

● 《向日葵》（文生・梵谷〔Vincent van Gogh〕）──見第一一四頁

- 《我們從何處來？我們是誰？我們向何處去？》（保羅・高更〔Paul Gauguin〕）

　——見第一二〇頁

- 《聖維克多山》（保羅・塞尚〔Paul Cézanne〕）——見第一二七頁

和現實主義相同，**印象派**同樣在十九世紀中期～後半（拿破崙三世的第二帝國）「巴黎改造」期間誕生，至今依然相當受到歡迎。

巴黎改造期間，修建鐵路、建造工廠等工業化活動，被人們視為「創造未來」的偉大作為持續進行。若用現代眼光來看，最令人擔心的環境破壞等隱憂，在當時完全不是問題。

前文提過的愛德華・馬奈，現在大多被歸類在現實主義，但其實包含克洛德・莫內在內，皮埃爾—奧古斯特・雷諾瓦、阿爾弗雷德・希斯里（Alfred Sisley）、卡米耶・畢莎羅（Camille Pissarro）、艾德加・竇加（Edgar Degas）等人，都是將馬奈視為領袖、對其馬首是瞻的印象派畫家。

應該有不少人知道，印象派這個稱號，並不是由印象派畫家們自己提出的。而

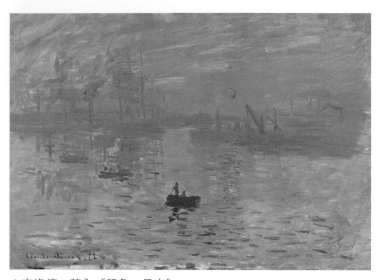

▲克洛德・莫內《印象・日出》。

是一八七四年舉辦的一場展覽會上，藝評家路易・樂華（Louis Leroy）在報章雜誌上，諷刺莫內展出的《印象・日出》「只有單純的印象」，此稱號便就此沿用下來。

當時的美術權威是法國皇家繪畫暨雕刻學院，學院主辦的巴黎沙龍（官展）更是兵家必爭之地。偏偏印象派的畫家們完全將之拋諸腦後，反而以展現各自的獨特手法為目標。

印象派畫家的共通點是，描繪的對象未必有固定的顏色，色彩本身會因太陽的光線而有所改變，並企圖把視網膜捕捉到的「瞬間印象」表現在

畫布上。

另一方面，被稱為後印象派（Post-Impressionism）的文生・梵谷、保羅・高更、保羅・塞尚等，則放棄了視覺性的現實主義，**改以筆觸表現情感與世界觀，將自由的視點等表現在作品中。**

這股訴諸直覺與印象的潮流，在後印象派之後逐漸加速擴散。終於，在二十世紀時進一步延伸至現代藝術裡，不斷重複各式各樣的藝術性破壞與創造。

色彩的情感表現——野獸派

〈代表作品〉（第三章將詳細介紹）

● 《綠色條紋的馬諦斯夫人》（亨利・馬諦斯〔Henri Matisse〕）——見第一三六頁

二十世紀初期，帝國主義逐漸在英國、法國、德國、俄羅斯、美國等五大國之間越演越烈，這些國家為了爭奪殖民地、擴大勢力範圍而相互爭奪、戰事不斷，於

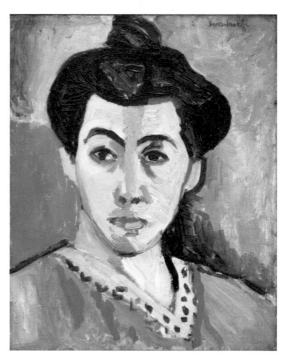

▲亨利・馬諦斯《綠色條紋的馬諦斯夫人》。

此同時，西洋美術也邁入了全新的時期。

在後印象派的畫家當中，對後世造成強烈影響的是塞尚，因為他對繪畫提出了全新的解釋。他認為「所謂繪畫，就是色彩和形狀的藝術」，同時他也透過作品，將自己這套全新的解釋展現給當時的美術界。

在這之後，二十世紀的畫家們便熱衷於探索色彩與形狀的表現。在那樣的潮流之中，特別拘泥於色彩表現的，便是野獸派（Fauvism）的畫家們。

野獸派的「Fauve」是法語，代表「野獸」之意；和印象派一樣，其名稱同樣來

自於藝評家的批判性言論。

後印象派的梵谷和高更是最早以色彩表現感覺和情感的畫家，而不是將之應用於「重現視覺所見的現實」。就在梵谷和高更之後，野獸派的畫家們，更進一步地深入探索此領域。

亨利・馬諦斯、莫里斯・德・烏拉曼克（Maurice de Vlaminck）等人，認為色彩本身即擁有表現人類心理、感覺和情感的力量，並藉此做出前所未有的自由色彩表現。

一旦以鮮豔的色彩表現為優先，筆觸就會變得狂野、粗暴。因此，藝評家稱之為「野獸」；而探求色彩表現的野獸派畫家們，也在擺脫了描繪對象本身的固定色彩之後，使其獲得了自由。

若是以形狀表現情感，就必須思考物體本身的構造，然後在不知不覺間以邏輯為優先考量；**一旦講究邏輯，情感表現就會受到壓抑**。相較於此，色彩是最適合傳達情感的元素，野獸派就是在毫不掩飾情感的情況下，全面用色彩來表現感覺。

如果用龐克搖滾樂來比喻，各位應該比較容易意會。野獸派就和搖滾樂一樣，

給人狂野、粗暴的印象，不論筆觸或色彩運用，都成了當時新一代色彩理論最強大的後盾。

總而言之，野獸派的誕生，可說是劃時代的盛事，更是西洋美術史上重要的一場色彩革命。

型態的革命──立體主義

〈代表作品〉（第三章將詳細介紹）

● 《亞維農的少女》（巴勃羅・畢卡索〔Pablo Ruiz Picasso〕）──見第一四五頁

二十世紀初期，帝國主義日趨強勢，來自世界各地的豐富物資與原料在列強間相互流通。

在那段期間誕生的，是立體主義（Cubism）。前文提過的野獸派，引起的是色彩革命；另一方面，在型態上發起革命的藝術運動便是立體主義。立體主義是把所

有物體還原成幾何圖形，因此又被稱為立體派。

二十世紀初期，率先發起立體主義的畫家是喬治・布拉克（Georges Braque）和巴勃羅・畢卡索，而促使布拉克和畢卡索走入立體主義的契機，則是現實主義的塞尚以**「多視點」**描繪的作品。例如，塞尚在描繪一位女性的時候，會把正面部分和側面部分融合起來，將其繪製成單一的女性人物像。

布拉克和畢卡索則進一步將塞尚的理念發揚光大，**把更多的視點角度合成於同一平面**，藉此表現出立方體的樣貌，也就是說，立體主義畫家，會以立方體來表現其描繪的對象。據說畢卡索的靈感來源，是當時引進巴黎的非洲部落雕塑，《亞維農的少女》的描繪方式就像是在雕刻人體。

另外，布拉克也受到塞尚的作品影響，如同堆疊積木一般，使用單純的幾何線條描繪對象物。他的作品遭到藝評家的嚴苛批判：「他根本就是把一切還原成立方體」，因而奠定了「立體主義」這個稱號。

最後，畢卡索和布拉克兩人的友誼日益深厚，同時也在相互刺激之下，使立體主義的繪畫有了更進一步的發展。

立體主義或許讓人難以理解，但其實就和引發色彩革命的野獸派一樣，立體主義徹底顛覆了傳統的形狀表現，同樣是一場劃時代的革命。而在這之後，世界各地陸續出現了追隨者，使立體主義成為二十世紀現代美術的基礎。

立體主義的代表性畫家除了畢卡索、布拉克之外，還有費爾南・雷捷（Fernand Leger）、胡安・葛利斯（Juan Gris）、雅克・維隆（Jacques Villon）、羅伯特・德洛涅（Robert Delaunay）、弗朗西斯・畢卡比亞（Francis Picabia）、弗朗齊歇克・庫普卡（Frantisek Kupka）等人。

內心層面的追求——表現主義

● 《呐喊》（愛德華・蒙克〔Edvard Munch〕）──見第一五二頁

〈代表作品〉（第三章將詳細介紹）

「表現主義」（Expressionnisme）和野獸派、立體主義一樣，同樣都是二十世

紀初在德國、奧地利盛行的藝術運動。

不過，表現主義並不專指特定的某種風格，而是排除該時代的客觀表現，把重點放在**人類的內心層面**，表現主義就是以其為特徵的畫家總稱。

▲ 愛德華・蒙克《吶喊》。

表現主義這個名稱和印象派（印象主義）剛好成對比。印象派的莫內是把肉眼可見的外部世界重現出來；而表現主義的畫家則把「表現」的重點，放在肉眼看不見的內心情感、主觀意識，或是畫家感受到的世界觀上。

每位畫家的情感和主觀意識各不相同，因此表

現主義很難有一個一致的風格；畫家表現個人感性的方法也相當多元。

其中最具代表性的是流行於**德國的表現主義**。例如，一九〇五年在大城德勒斯登（Dresden）由恩斯特・路德維希・克爾希納（Ernst Ludwig Kirchner）等人發起的前衛繪畫團「橋社」（Die Brücke）；以及一九一一年在慕尼黑誕生的團體「青騎士」（Der Blaue Reiter）。

德國表現主義大多描繪創作者對於貧富懸殊差距所感受到的**社會矛盾**，以及革命與戰爭前後的**時代動盪**。其背後所表現出的，便是**當時存在於歐洲國家之間的對立與衝突，以及人們因為社會不斷歌頌物質文明，而逐漸墮落的不安情緒。**

挪威出身的愛德華・蒙克堪稱是德國表現主義的先驅。他的名畫《吶喊》舉世聞名，除了強烈的用色與畫中人物扭曲的臉孔之外，我們也可透過了解當時的時代氛圍，同理蒙克所感受到的不安。

總而言之，表現主義畫出了肉眼看不見的事物；和野獸派、立體主義一樣，創作者拋開了傳統束縛，透過獨立的線條和色彩，推動畫作的獨立表現。這種表現方式同時也啟發了日後的**超現實主義（Surréalisme）**等當代藝術，賦予全新的觀點。

從主題獨立，不再有特定描繪對象——抽象繪畫的開端

〈代表作品〉（第三章將詳細介紹）

● 《紅、黃、藍、黑的構成》（皮特‧蒙德里安〔Piet Mondrian〕）——見第一六〇頁

● 《白色上的白色》（卡濟米爾‧馬列維奇〔Kasimir Malevich〕）——見第一六六頁

在帝國主義持續昂揚的過程中，野獸派和立體主義這類全新的表現手法，其實是畫家們深感**現實主義**的繪畫已面臨瓶頸，為了突破現狀而發展出的新技法。

而本段所列出的**抽象繪畫**（Abstract Painting），則是此新技法進一步發展後，最終放棄描繪現實存在的事物，以及過去具有神話風格表現的手法。

抽象繪畫不同於過去的野獸派或立體主義，不是以單一團體的形式開展，而是在世界各地同時發生。其中，一九一〇年，俄羅斯畫家瓦西里‧康丁斯基（Wassily Kandinsky）繪製的水彩繪畫，被視為最早的抽象繪畫。

康丁斯基推行的，是被稱為「**自我表達抽象**」的表現方法，他認為色彩和形狀

是自我內心世界的單純反映，所表現出的是具有宇宙宏觀深度的精神性。那個**精神**世界無法靠「**具體的物件**」表現，所以抽象是必然的。

另一方面，還有一種被稱為「**幾何抽象**」的潮流。

幾何抽象所描繪的不是畫家的內心層面，而是**世界觀、宇宙觀、大自然的本質或理念**等更龐大的世界。幾何抽象的畫家，就是企圖把那樣的世界還原成單純的造形元素，並透過繪畫來表現基本世界的根本原理。以皮特・蒙德里安和卡濟米爾・馬列維奇為代表。

若以西洋美術史的潮流而言，「自我表達抽象」源自於後印象派梵谷的抽象情感表現；「幾何抽象」則是立體主義的延續，讓單純表現進化至最終極型態。

沒有規則的規則——巴黎畫派

● 《**橫躺的裸婦和貓**》（藤田嗣治〔Léonard Tsuguharu Foujita〕）——見第一七二頁

〈代表作品〉（第三章將詳細介紹）

● 《扎辮子的少女》（亞美迪歐・莫迪里安尼〔Amadeo Modigliani〕）——見第一七九頁

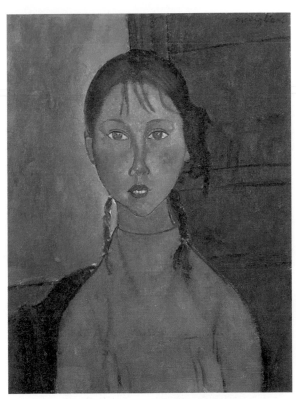

▲ 亞美迪歐・莫迪里安尼《扎辮子的少女》。

二十世紀初，在第一次世界大戰爆發前，巴黎可說是全球藝術家齊聚的藝術之都。當地也興起了由畫家、雕刻家、畫商和藝評家等發起的全新藝術運動。以繪畫來說，最為人津津樂道的，就是前文

提過的野獸派和立體主義。

然而，在二十世紀初期的新潮流之外，仍有部分畫家在遠離塵囂的地方默默活動。**他們沒有特定的政治思想，也不願參與新興的藝術運動，而是自由自在地悠閒生活，一邊畫出強烈反映了國家民族性的畫作。**

舉凡義大利出身的亞美迪歐・莫迪里安尼、俄羅斯出身的馬克・夏卡爾（Marc Chagall）、波蘭出身的莫依斯・基斯林（Moïse Kisling），以及從日本來到巴黎的藤田嗣治等人，都是這類風格的代表人物。

人們把這些來自世界各國的外國畫家，統稱為**巴黎畫派**。雖說是巴黎畫派，但並不是所有畫家都有著特定的風格或是流派，可說是「沒有規則的規則」。畫家們住在巴黎郊外租金便宜的蒙馬特區或是蒙帕納斯區的公寓裡，繪製以個人風格為基礎的作品。因此，各自有著相當獨特的作風。

甚至，即便他們生活困苦，仍會認同彼此的差異與感性；同時透過深厚的交流，互相激勵彼此、促進自我成長。

若真要問巴黎畫派是否也有所謂的革命性繪畫進化論，也許就是「在稍微遠離

塵囂的地方，**讓獨自的個性綻放**」。這便是巴黎畫派的畫家們至今仍深受許多人喜

愛的原因。

否定既有藝術──達達主義

〈代表作品〉（第三章將詳細介紹）

● 《噴泉》（馬歇爾·杜象〔Marcel Duchamp〕）──見第一八六頁

一九一四年，各國列強爆發了引起大規模衝突的第一次世界大戰。由於第二次

工業革命帶來了戰爭技術與武器革新，以及後續接連不斷的壕溝戰，導致高達九百

萬名以上的士兵、七百萬名以上的市民在戰火之下犧牲。

這場戰爭所帶來的破壞與殺戮，可說是完全把「人類本該是充滿理性的生物」

這樣的常識狠狠踐踏在地上。

同一時間，在世界各地發生了多起藝術活動，這便是達達主義（Dadaïsme）的誕生。被稱為「達達」的這項活動，**徹底（甚至偏激地）否定了過往的藝術價值觀**。他們認為「美」這個價值觀理所當然，同時嚴正拒絕所有色彩或形狀等視覺觀賞的藝術。

達達主義不僅僅否定了既有的藝術，同時也否定了人類的理性。

文藝復興之後，西歐社會認為正因為有人類的理性，才能夠支撐文明；而否定文明，就等於否定了人類所創造出的一切。

達達的名稱由來眾說紛紜，但對他們來說，或許就連團體名稱也都毫無意義。

因為反抗一次世界大戰而誕生的達達藝術家們（Dadaist），在所有藝術的領域裡，**高舉推翻既有秩序或常識的旗幟**，他們否定、攻擊、破壞一切，**試圖在毫無意義或毫無作為當中找到美感。**

然而，這種企圖「以毫無作為的方式創造毫無意義的作品」的無意義行動並沒有持續太久，在一次世界大戰結束，世界漸漸恢復既有的秩序後，這股勢力便急流勇退了。

「無意識」的表現——超現實主義

〈代表作品〉（第三章將詳細介紹）

● 《記憶的堅持》（薩爾瓦多·達利〔Salvador Dalí〕）——見第一九四頁

● 《都市全景》（馬克斯·恩斯特〔Max Ernst〕）——見第二〇〇頁

　　一九二二年，達達主義因為一次世界大戰結束而失勢，之後便開始分歧出超現實主義。一九二四年，超現實主義的運動領袖安德烈·布勒東（André Breton）發表了《超現實主義宣言》，將之定義為「擺脫理性與道德控制，純粹描繪精神自動的藝術活動」。

　　當時，第一次世界大戰的傷疤仍然殘留在世界各地。布勒東以精神的自由和生存的自由為目標，專注於夢想、瘋狂、想像、無意識、狂暴、偶然的表現。

　　許多達達藝術家接連轉向超現實主義，由此便可看出，超現實主義在思想上是與達達有關連的。達達是一味地破壞既有的秩序或常識，相較之下，超現實主義則

是採取名為「佛洛伊德精神分析」（Freudianism）的新理論，一邊觸及人類的內心深處，並試圖將其積極表現出來。

超現實主義的畫家可大略分成二種類型。第一種是以**具象、寫實的方式，畫出只會在夢境或潛意識底下發生的奇妙世界**。代表人物是薩爾瓦多·達利，因為荒謬的內容和對比強烈的親切畫風而大受歡迎。

另一種則是挑戰**自動書寫（Automatisme），在自我意識無法介入的狀況下進行創作**，企圖表現出潛意識世界。其中，馬克斯·恩斯特將潛意識具象化的實驗性手法，帶給美術相關人士極大的影響，之後更被**抽象繪畫**等風格所承襲。

激情的表現──多變的抽象繪畫

〈代表作品〉（第三章將詳細介紹）

● 《One Number 31, 1950》（傑克遜·波洛克〔Jackson Pollock〕）──見第二○八頁

● 《空間概念：期待》（盧齊歐·封塔納〔Lucio Fontana〕）──見第二一五頁

第一次世界大戰後，緊接著爆發了第二次世界大戰，人類社會已呈現嚴重疲軟。以當時一九四〇年代的紐約為首，全美國開始興起繪畫史上首次的前衛藝術運動，便是「**抽象表現主義**」（Abstract expressionism）。

那段時期，世界的藝術中心也正式從巴黎轉移至紐約。

當時的紐約躲過了二戰戰火，許多來自歐洲的藝術家都遷居到這裡。除了前文提過的蒙德里安、達利、恩斯特等抽象畫家、超現實主義畫家之外；在紐約逐漸成為世界藝術中心的時期，傑克遜・波洛克、巴尼特・紐曼（Barnett Newman）、馬克・羅斯科（Mark Rothko）等人也跟著崛起。他們以紐約這個新興的世界之都為舞臺，開創出抽象表現主義的潮流。

值得注意的是，此時的抽象表現主義和二十世紀前半的「幾何抽象」（見第五十頁）屬於截然不同的性質。幾何抽象被稱為「冷抽象」（Cool abstraction，又稱理性抽象）；相較於此，**抽象表現主義則稱為「熱抽象」（Hot abstraction，又稱抒情抽象）**。

抽象表現主義的特色在於手勢和動作的表現，其代表人物便是率先提出「行

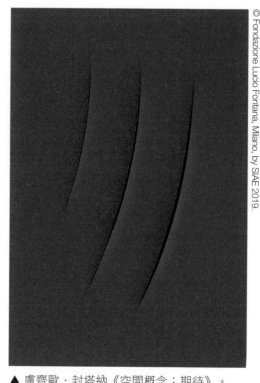

▲ 盧齊歐・封塔納《空間概念：期待》。

「動繪畫」（Action painting）的波洛克。

二次世界大戰之後，歐洲方面同樣也發展出被稱為不定形藝術（Art informel）的抽象繪畫。不定形藝術是表現主義的抽象運動，尚・佛特里埃（Jean Fautrier）、

尚・杜布菲（Jean Dubuffet）、喬治・馬蒂厄（Georges Mathieu）等畫家，為了反映戰後混亂時代的氛圍，他們在創作時不是刻意把畫具壓碎，就是用起伏劇烈的筆觸或強烈的色彩來繪製作品。尤其是義大利畫家盧齊歐・封塔納的《空間概念：期待》，更是以割破畫布的方式來做出激烈表現。

大眾消費社會的批判──普普藝術

〈代表作品〉（第三章將詳細介紹）

● 《瑪麗蓮・夢露》（安迪・沃荷〔Andy Warhol〕）──見第二三二頁

所謂**普普藝術**（Pop Art），指的就是通俗藝術（Popular Art），也就是描繪大眾社會、消費社會的藝術。

普普藝術引用了大眾文化的圖案或圖像，很快就被廣大群眾所接受，進而以**通俗藝術的形式成功打入市場。**

而普普藝術的創作主題，便是**「大量生產、大量消費」的社會。**

由於美國本土在二戰時並未淪為戰場，因此，戰爭結束後，美國的經濟活動迅速活絡起來，並在一九五〇年代後半，建構出大眾性的消費社會。

在這樣的情境下，許多把象徵大眾消費社會的雜誌、廣告、商品、漫畫、電視、電影等當成主題或素材的作品不斷出現。

尤其是一九六二年，包括了羅伊・利希滕斯坦（Roy Lichtenstein）、詹姆斯・羅森奎斯特（James Rosenquist）、安迪・沃荷等當代藝術家相繼舉辦個展，相當於美國普普藝術的創作初期。

在普普藝術的運動過程中，任何企圖批判大量生產與大量消費社會的創作，都可以用物質社會中唾手可得的物品來取代。就連自然風景中的真實高山或大海，也可以用上述素材來表現。

然而，普普藝術的狂熱卻在一九六〇年代末期，被冷酷的**極簡主義（Minimal Art）**、以及因環保意識抬頭而起的**大地藝術（Land Art）**趕下舞臺，迅速從西洋美術史中消聲匿跡。

不過，在廣告藝術和商品形象等方面，普普藝術依然持續接受淬鍊；各種以通俗形象或量產商品為主題的美術作品，彷彿理所當然似地，逐漸融入日常生活中。

第二章

從西洋美術史的演進
培育知性涵養

——從文藝復興到印象派

文藝復興的三大要點

❶ 重新研究古希臘與羅馬的藝術與文明。

❷ 「以上帝為中心」的世界觀，逐漸轉變成「以人為本」。

❸ 營造遠近感的繪畫技術，以及其他現代化的繪製技法誕生。

《雅典學院》——拉斐爾・聖齊奧

（一五○九～一五一○年間，濕壁畫，梵蒂岡宮）

步驟一　從作品表現鑑賞

營造遠近感的「一點透視圖法」登場

《雅典學院》（*The School of Athens*）是羅馬教宗儒略二世（Julius II）任命拉斐爾，在梵蒂岡宮（Vatican Palace）的「簽字大廳」（Stanza della Segnatura）繪製的大型壁畫，長五四○公分，寬七七○公分。

這幅壁畫採用的是「濕壁畫」（Fresco）手法，在灰泥牆上直接施塗顏料，由於壁面本身是由白色的灰泥構成，所以畫作呈現淡色調。

欣賞這種壁畫就像在觀看舞臺上的話劇一般。之所以讓人產生這種感覺，最大原因在於拉斐爾為了繪製立體背景，而採用了「一點透視圖法」。

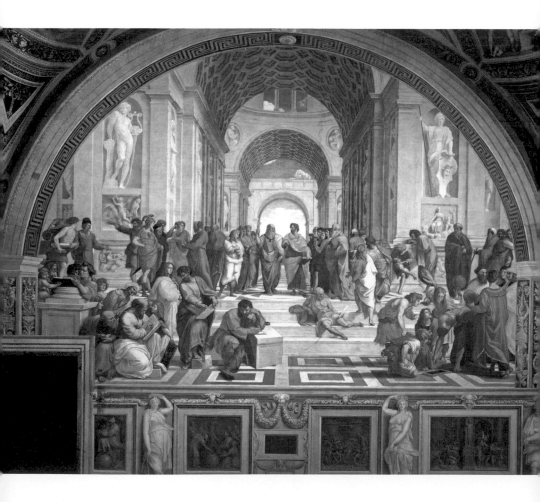

所謂一點透視圖法，是指**所有深度方向的線條全都往某一點（消失點）延伸，呈現放射狀態**。據說這種在二次元平面上表現「遠近」、「高低」、「寬窄」等空間關係的**遠近法**，是十五世紀時，由活躍於義大利文藝復興時期的菲利波‧布魯內萊斯基（Filippo Brunelleschi）、萊昂‧巴蒂斯塔‧阿伯提（Leon Battista Alberti）完成系統化的，而在十四世紀文藝復興以前的畫作中，未曾出現這樣的手法。儘管中世紀的畫家早就知道，位在遠處的物品看起來會比較小，但是，讓所有線條集中於一個消失點的構圖，則是文藝復興之後才有的技法。

遠近法讓現實的空間有了寬窄、深淺的表現。又因為描繪的是現實生活中的空間，所以必須充滿真實性。因此，**文藝復興時期的畫家們，對於人物或光線的陰影、建築物或衣服等，總是要求繪製出與現實相同的視覺與質感。**

這種以遠近法為基礎，在畫作中呈現真實感受的做法，在二十世紀被畢卡索、馬諦斯等人打破之前，一直都是西洋美術的繪畫基礎。

壁畫中的人物皆為知識分子，包含了古希臘時代乃至文藝復興期間的哲學家或科學家等。**在中央交談的是柏拉圖（Plato）和亞里斯多德（Aristotle）**。裹著紅布

的柏拉圖舉起右手，手指指向天空；裹著藍布的亞里斯多德則手掌朝向地面。柏拉圖的哲學屬於觀念性的知識，所以他用手指指向天空，而亞里斯多德重視真實的自然哲學，所以將手掌朝向地面。

順道一提，畫中柏拉圖的長相，是以李奧納多・達文西為藍本。中央最前方，托腮的人是古希臘的哲學家赫拉克利特（Heraclitus），由於他穿著石匠的衣服，所以推測其樣貌應該是以米開朗基羅作為藍本。

另外，畫面右下方有一群人站著聊天，其中只有一個頭戴著黑色帽子的人由內往外看，據說這個人物正是拉斐爾本人。之所以把生活周遭的人物當成藍本畫進壁畫裡，恐怕是拉斐爾自己的玩心所致吧。

在文藝復興三傑當中，拉斐爾是最年輕的一位，他剛開始在佛羅倫斯嶄露頭角的時候，達文西、米開朗基羅早已經是眾所矚目的巨匠。而拉斐爾對這兩位巨匠的尊敬之意，在這幅《雅典學院》裡表露無遺——整幅壁畫的畫面相當平衡，其構成應該是參考達文西的名作《最後的晚餐》（Last Supper）；而群像中的人物表現則是參考西斯汀禮拜堂（Sistine Chapel）裡，由米開朗基羅所繪製的名作《最後的審判》

（The Last Judgment）（見第七十八頁）。在向兩位偉大前輩學習、吸收繪畫技術的同時，拉斐爾也展現了自己獨特的表現力。

正因《雅典學院》是拉斐爾第一次挑戰巨幅濕壁畫，所以他才會加倍努力，企圖超越達文西和米開朗基羅吧。據說當時他一邊以素描草圖反覆琢磨構圖，一邊將畫作內容繪製在巨大的牆面上。

《雅典學院》的素描草圖至今仍收藏在義大利米蘭的盎博羅削畫廊（Pinacoteca Ambrosiana）裡，上頭有著活靈活現的線條和筆觸，可由此窺探拉斐爾投注在此作品的熱誠與野心。大家如果有機會到梵蒂岡親睹《雅典學院》的完成圖，以及位在米蘭的草圖，將兩者相互比較、對照，應該可得到不同的樂趣。

除了《雅典學院》之外，拉斐爾還繪製了許多代表文藝復興全盛時期的作品，並且在三百多年之後，被外界譽為「美的規範」。不過，藝術表現如此出色的他，卻在三十七歲便過世了。米開朗基羅享年八十八歲、達文西享年六十七歲，相較之下，拉斐爾的離世真的太早了。

步驟二　從歷史背景鑑賞

教宗帶頭，親近古希臘與羅馬的藝術文明

這幅壁畫裡共繪製了五十八人，以古希臘的都市國家雅典（Athens）為舞臺。

登場的人物也是以希臘各個時代的學者為主，似乎沒有看見任何基督教會的要素。

要求拉斐爾繪製這幅壁畫的人，是羅馬當時的教宗儒略二世。儒略二世十分崇拜古羅馬的英雄蓋烏斯・尤利烏斯・凱撒（Gaius Julius Caesar），因而蒐集了許多古典、古代的美術品；同時更贊助許多美術家，將梵蒂岡宮裝飾得萬分華麗。

由於羅馬教宗起了帶頭作用，不難想像，對當時的知識分子而言，親近古希臘和羅馬的藝術與文明，是多麼重要的知性涵養。

然而，畫作中的基督教會要素，其實並沒有完全遭到排除。**學院內部的建築構圖，被畫成長寬相等的希臘十字架形狀**，也可以看出拉斐爾企圖將基督教神學和希臘哲學融合起來。

順道談個題外話，拉斐爾被稱為「聖母畫家」，誠如他最具代表性的一系列

「聖母子像」，他相當擅長描繪柔和的女性畫像。

拉斐爾筆下的聖母瑪麗亞，不同於以往宗教繪畫裡的那般神聖、不食人間煙火，而是像他當時居住的佛羅倫斯一般，充滿人情味且氣質優雅。由於天主教義的影響，**畫家在藝術表現上必須禁止任何慾念**，而在沒有電視媒體的當時，如果用粗俗的方式來比喻，拉斐爾繪製的聖母像，就好比現代的**魅力攝影**（編按：Glamour Photography，也稱媚態攝影，以浪漫或性感的姿態呈現主角魅力的攝影方式。其主角多半是女性，身上可能有衣服，也可能是半裸。不過呈現的尺度遠低於裸體或色情攝影）。

《蒙娜麗莎》——李奧納多・達文西

（一五○三〜一五一九年間，油彩，巴黎羅浮宮）

從作品表現鑑賞

天才畫家，萬梗齊發

世界上最有名且充滿謎團的畫作，大多來自於李奧納多・達文西這位文藝復興時期科學家兼現實主義者的天才技法。

將側坐的模特兒或意象般的背景點畫1 模糊化之後，在不使用輪廓線的情況下

1 點畫（Pointill）是油彩畫的繪畫方式之一，使用較粗的彩點堆砌，創造整體形象的油畫繪畫。點彩畫派（Pointilism）畫家反對在畫板上調色，只用四原色的色點堆砌，如同電視機的顯像原理。

描繪人物，這種技法稱為**暈塗法（Sfumato）**，幾乎後世所有的肖像畫都會參考這項技術。不論從哪個角度觀賞，畫中人物的視線都宛如緊盯著鑑賞者一般，這在當時可說是相當劃時代的創新手法。

在這件《蒙娜麗莎》（ *The Mona Lisa* ）中，達文西更加碼採用了**「空氣遠近法」（Aerial perspective）**，而他也是最早使用這項技法的人。

所謂空氣遠近法，就是利用空氣特性來表現空間的方法。例如，眺望室外風景時，遠方的物件會偏向藍色，同時呈現輪廓線不清晰的樣貌，看起來比較朦朧。為了表現這種現象，達文西會用模糊的方式來繪製位在遠景的物件，或是用接近空氣的色彩來表現出空間的深度。

這幅《蒙娜麗莎》是用早期的油彩，直接在楊木板（Poplar panel）上繪製而成，長七七公分，寬五三公分。

十五世紀，在荷蘭南部～比利時北部的法蘭德斯地區誕生的**油彩技法**，正式傳入文藝復興時期的義大利。在這之後，上述的暈塗法、空氣遠近法才得以實現。正因為**油彩畫（Oil Painting，即油畫）**是以重疊無數薄層來演繹出透明感，這類型的

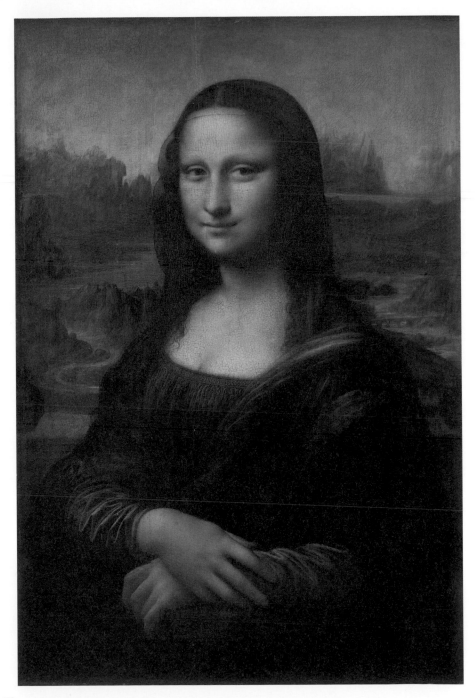

畫作才會成為帶有深沉光澤的神祕繪畫。

在油彩畫問世之前，畫家多半採用**蛋彩畫（Egg Tempera）**。所謂蛋彩畫，是使用把油或水混入蛋黃或蛋白的乳化物來進行繪圖的手法，雖然可以得到明亮的色彩，但顏料乾燥的速度比油彩畫還要快，無法重新塗色。早期文藝復興的繪畫幾乎都是採用蛋彩畫，山德羅·波提且利（Sandro Botticelli）的《維納斯的誕生》（The Birth of Venus）、達文西的另一幅名作《最後的晚餐》，都是蛋彩畫作品。相較之下，《蒙娜麗莎》使用的油彩，其乾燥速度比較慢，可讓顏料延展得更輕薄，或是直接在畫布上混色。

從《蒙娜麗莎》的構圖也可以看到達文西的縝密計算。這幅畫作採用**最具穩定性的三角形構圖**，宗教繪畫中常見的「坐著的聖母瑪麗亞」，就是三角形構圖的典型。而在《蒙娜麗莎》裡，主角重疊的雙手以及左手倚靠的扶手，更營造出宛如結界般的效果，將主角和鑑賞者之間的距離隔開，醞釀出一種難以靠近的氛圍。此外，畫主角宛如緊盯著鑑賞者的視線、微妙的表情、猶如虛構世界的背景，都讓這幅畫呈現壓倒性的神祕感。《蒙娜麗莎》問世之後，以朦朧的背景為意象的描繪

手法、畫作主角以側坐姿勢登場等條件，便成了肖像畫的基礎。

值得注意的是，這幅作品畢竟歷史悠久，實物的色彩已較為黯淡，整體尺寸也比想像中來得小，**卻給人「放好放滿」的緊湊感**，原因或許就在於，這是一幅天才畫家達文西「萬梗齊發」的集大成之作吧。

至於畫中的主角，本身也是一個謎。一說這位有著神祕笑容的模特兒，是佛羅倫斯的絲綢富商——弗朗切斯科・德爾・焦孔多（Francesco del Giocondo）的妻子麗莎・德爾・焦孔多（Lisa del Giocondo），因而稱之為「Mona Lisa」（麗莎夫人）。

麗莎夫人當時年僅二十四歲，才剛生產完不久。實際透過紅外線的調查後更發現，畫中的女性穿著產後婦女穿的半透明薄紗，從這一點便可以得知。

話雖如此，麗莎夫人的畫像其實並不只這一幅。有研究人員指出，麗莎夫人在其他畫像中的長相，和這幅名作《蒙娜麗莎》截然不同。既然如此，為什麼會有「蒙娜麗莎就是麗莎夫人」的說法呢？這句話其實出自於義大利的傳記作家喬爾喬・瓦薩里（Giorgio Vasari）。他在達文西死後的三十一年，留下了這樣的陳述。然而這位模特兒的真實身分究竟為何？至今仍眾說紛紜。

有人說畫中的女性是「年幼時期即與達文西分離的母親」，也有人說「這是被描繪成人類形象的聖母瑪麗亞」，甚至還有人說這其實是達文西本人的「自畫像」或「戀人」，就連畫中人的年齡、性別也都十分曖昧。

據說達文西一直沒有把這幅畫售出，終其一生都在不斷地潤飾這幅畫，所以也有人說，或許模特兒並不是特定的某人，只不過是單純追求美感罷了。

正因為《蒙娜麗莎》的謎團實在太多，後續也帶動了各種關於繪畫之謎的著作熱銷。

步驟二 從歷史背景鑑賞

跨越宗教，改為追求科學與真理

文藝復興時期，人們認為對所有事物抱持著興趣，同時又能充分發揮能力的人，才是最值得推崇的理想人物。因此，除了繪畫之外，在雕刻、建築、音樂、科學、數學、工學、解剖學、地質學、地理學……等領域都表現顯著的「全能天才」

達文西，簡直就是該時代的寵兒。

達文西的興趣是觀察大自然，藉此了解何謂人類、何謂神。值得注意的是，達文西企圖探索的神，並不是基督教會信奉的上帝，而是**掌控宇宙萬物的「宇宙法則」**。所以達文西勇敢地跨越了宗教，挑戰各種禁忌。他甚至為了研究人體構造，致力於鑽研解剖學，表現出積極的求真態度。

在這個背景之下，過去被視為絕對權威的教會，因為十字軍東征的失敗和鼠疫爆發等事件開始動搖。另外，十五世紀中葉時，約翰尼斯・谷騰堡（Johannes Gutenberg）改良了**活版印刷機**，因而瓦解了教會的知識獨占。在上述的過程中，人們開始對過去基督教會的世界觀產生質疑，同時「追求科學性」的態度也開始逐漸萌芽，企圖透過經驗與觀察，掌握人類與世界間的關係。

達文西絕對是文藝復興時期最具代表性的人物。而在西洋美術史上，他的《蒙娜麗莎》更被評為**打破傳統宗教繪畫的第一幅近代畫作。**

《最後的審判》——米開朗基羅

（一五三四～一五四一年間，濕壁畫，梵蒂岡宮）

從作品表現鑑賞

充滿躍動感的巨大壁畫，把教會變成了劇場

米開朗基羅和達文西、拉斐爾並列文藝復興三傑。他的最高傑作就是這幅《最後的審判》。這幅巨大壁畫的寬度一三．三公尺、高度一四．四公尺，以濕壁畫技法繪製而成，位在梵蒂岡宮裡西斯汀禮拜堂的祭壇。

順道一提，西斯汀禮拜堂裡還有米開朗基羅描繪《聖經》創世紀（Genesis）場景的天頂濕壁畫（Ceiling fresco）；《創世紀》由九幅連續的壁畫構成，完成於《最後的審判》的二十四年前。

《最後的審判》畫中人物總數高達四百人以上，是以《新約聖經・馬太福音》

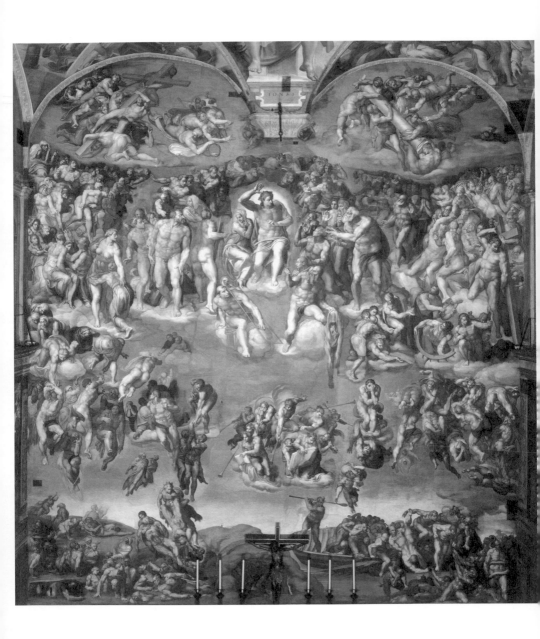

的內容為基礎，描繪重生後的耶穌基督，在世界末日時，審判所有人類和亡者的場景。壁畫的左側是得到上帝寬恕、通往天國，獲得永生的人；右側則是違背上帝、墜落地獄，受到詛咒的人。

升天的人和墜落地獄的人，以中央高舉右手的耶穌基督為中心，朝順時針方向轉動，這種**具躍動感的構圖，一看便知是擅長戲劇表現的米開朗基羅的手法。**

由於作品主題是以《聖經》為基礎，人物的表現方法就如同文藝復興的象徵，大多呈現裸體，畫中男女的肌肉也都十分發達。就連中央的耶穌基督也不是過去那種受刑圖上的消瘦姿態，而是會讓人聯想到希臘神話中的海克力斯（Heracles）那樣的肉體美。

在中世紀的基督世界裡，人類的裸體圖被視為放蕩，但**進入文藝復興時期後，裸體則被視為另一種美感。**

米開朗基羅也一樣，雖然他並沒有正面否定耶穌基督的觀念，但事實上他仍企**圖透過人類應有樣貌的直接表現，以擺脫基督教受到壓抑的禁慾主義。**站在這幅繪畫前，宛如有貝多芬的戲劇性音樂襯底一般，令人感受到相當豐富的情感訴求。

然而，這樣的表現幾乎觸犯了當時的禁忌，由於畫中的裸體太多，曾引起不少爭議。就連權勢僅次於教宗的教廷司禮長比亞喬・達・切塞納（Biagio da Cesena）也嚴厲批評：「這不是應該放在教會的畫作，只適合放在澡堂或酒館。」

此外，只要站在這幅壁畫前，任何人都會被那片美麗的藍色天空吸引。

《最後的審判》背景的鮮嫩藍色，是用名為群青（Ultramarine）的顏料所繪製而成。群青的原料是當時**足以與黃金匹敵的昂貴礦物青金石（Lapis lazuli）**，米開朗基羅不惜把如此昂貴的顏料用在巨幅壁畫上，也可說是為了回應教宗企圖展現自身財力的期望吧。

實際上，米開朗基羅的作品，一直沒有遵照著麥第奇家族或教宗等贊助者的指示而行；最終，他還是希望照著自己的想法創作。

在文藝復興之前的藝術作品，都是依循教會等贊助者的指令進行，不過，大約在這個時期左右，米開朗基羅和達文西等藝術家便開始在創作中表現自我了。

步驟二　從歷史背景鑑賞

畫家開始在作品中揮灑個性的時代

義大利在文藝復興時代變得更加富裕，同時也分裂成許多的都市共和國和教宗國，抗爭更是持續不斷。最後，整個國家陷入了以拿下義大利為目標的法蘭西瓦盧瓦王朝（House of Valois），和西班牙哈布斯堡王朝（House of Habsburg）的衝突之中。一五二五年，西班牙國王查理五世（Charles V）的軍隊，在教宗國羅馬進行破壞、殺戮與搶奪，同時引發了「羅馬之劫」（Sack of Rome）。**這場羅馬之劫，幾乎毀滅了羅馬這個文藝復興的文化中心**。就連義大利過去的交易中心威尼斯（Venezia）和熱拿亞（Genova），也被奪走了商業地位。相較於此，透過大西洋航道與美洲新大陸交易的西班牙和葡萄牙，則逐漸成為新的商業中心。

米開朗基羅繪製《最後的審判》時，便是文藝復興末期的混亂時期。或許這個時期的米開朗基羅，正企圖擺脫文藝復興以寫實為基礎的自然主義精神。

實際走一趟西斯汀禮拜堂，比較一下其他天頂壁畫的人物像，就能發現《最後

的審判》所描繪的人物肌肉，呈現略為變形的狀態。另外，人物的身體呈現扭曲，

手腳和身體的比例也不夠寫實，整體印象雜亂，容易讓觀賞者感到不安。

在這之後，歐洲的美術史便邁入「矯飾主義」（Mannerism），提倡極端扭曲的姿勢、伸展的人體、以及跳脫現實的色彩表現。大量曲線的複雜結構、扭曲遠近法的構圖、明暗的對比、複雜的深度表現所帶來的效果、怪異的比例或色彩運用等，都在矯飾主義中被積極地使用。

進入十七世紀後，**巴洛克美術隨著基督新教的誕生興起，終結了裝飾且造作的矯飾主義。**就這樣，文藝復興美術完成了擺脫黑暗中世紀的使命，正式謝幕。

巴洛克的三大要點

❶ 天主教會腐敗，帶動了宗教改革。

❷ 天主教會企圖復權，積極推廣各種「看圖就懂的《聖經》」（即宗教繪畫）。

❸ 提倡樸素節約的基督新教避開《聖經》的宗教繪畫，描繪市民、風俗等主題。

《倒牛奶的女僕》——約翰尼斯・維梅爾

（一六五八～一六六〇年間，油彩，阿姆斯特丹國家博物館）

步驟一　從作品表現鑑賞

捕捉宛如照片般的日常瞬間

這幅風俗畫描繪了一位站在日照明亮的窗邊，把牛乳倒進陶瓷容器裡的女僕。

維梅爾的《倒牛奶的女僕》（Het melkmeisje），畫出了十七世紀荷蘭典型的生活，可窺見當時荷蘭女性的日常樣貌。

《倒牛奶的女僕》散發出宛如時間永遠靜止一般的靜謐氛圍，給人像是在看照片般的真實感。會有這種錯覺也是理所當然的，因為維梅爾極可能使用了名為暗箱（Camera obscura）的光學儀器進行創作。

暗箱是利用針孔成像（Pinhole Imaging）原理而來的光學器具，也是近代照相機

86

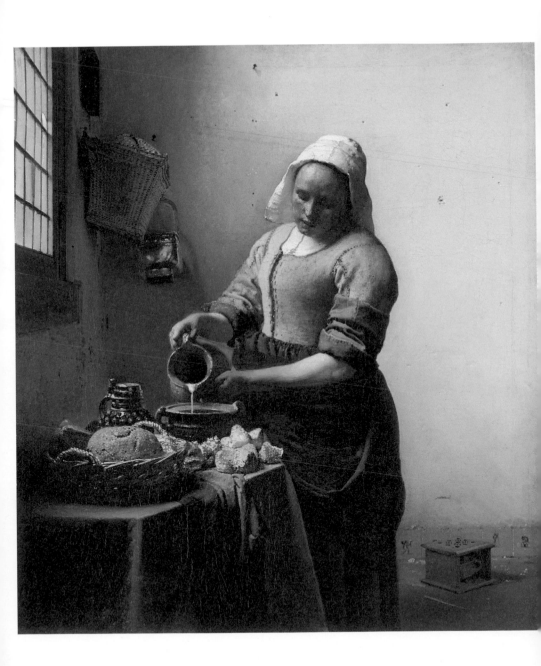

的原型。具體做法是，在箱子上開個小孔，把穿過那個孔的光線投射出去，勾勒出景色。**只要使用暗箱，就可以正確表現遠近感；如此一來，就能把實際的光景精準地轉繪在畫布上。**因此，這個時代的畫家在創作前，都會以此方法繪製草稿。

儘管歷史上並沒有留下維梅爾實際使用暗箱的紀錄，但由於他畫作中的遠近感十分精確，人們才會如此推測。

雖說是直接描繪現實，但並不是任何人都能精準呈現出有如照片般的真實感。從窗外照進室內的柔和光線、女僕頭上戴著的亞麻帽子、從陶壺裡緩緩流出的牛乳，都有著鮮豔明亮的色彩，這些全出自維梅爾精湛的繪畫技巧。

色彩表現是維梅爾最令人讚嘆之處。

此外，大家不妨特別觀察一下畫作中的**光線變化**。竹籃、麵包、裝牛乳的陶瓷容器，似乎都在陽光的照射下閃耀著。這種表現採用名為**點畫法**（見第七十一頁）的技法。點畫法的最大特色，就是在對比較弱的部分，加上白色或明亮的相同色系等對比較強烈的細點，藉此強調光線反射的印象。簡單來說，就像是加入了「光線顆粒」般，將對比較弱處「提亮」。

維梅爾有「光影畫家」的美稱，經常在各種作品上使用這種技法，而《倒牛奶的女僕》正是維梅爾將點畫法發揮得最淋漓盡致的作品。

這幅畫作展現了透明的空間感，給觀賞者一種能夠徹底放鬆的舒適感。

步驟一　從歷史背景鑑賞

庶民日漸富裕，成了繪畫主題

荷蘭在十六世紀後半從西班牙獨立，設立世界上第一家股份有限公司——荷蘭東印度公司（Dutch East India Company），壟斷了與東南亞之間的貿易。此外，荷蘭也透過日本長崎的出島，壟斷西洋各國與世界最大規模的銀礦產出國（即日本）間的貿易。

維梅爾居住的代爾夫特（Delft，又譯台夫特），也是荷蘭東印度公司的據點之一。隨著整個國家越來越有錢，經濟力強大的荷蘭社會中誕生了許多富裕的市民；代爾夫特等城市更是率世界之優先，成為最早形成公民社會的地區。因此，當時荷

蘭的畫家們，其創作都是為了滿足富裕市民的需求。

《倒牛奶的女僕》的尺寸只有四五・五×四一公分左右，並不是多麼巨大的畫作。這是因為維梅爾預計此畫作會被擺放在市民家中，**而非過去的歐洲繪畫那般，用來裝飾教會或是宮殿。**

到了這個時期，藝術創作的贊助者不再是教會或是王公貴族，而是身為資產家的富裕市民；從前巨幅的宗教繪畫或歷史繪畫，至此已不再是主流。另外，荷蘭發動的獨立戰爭（從西班牙帝國中獨立），其核心主旨便是基督新教當中急進且嚴格的**喀爾文主義（Calvinism）**。由於這層背景的緣故，描繪耶穌基督像或天使之類的偶像崇拜，也不是荷蘭人熱衷的主題。因此，荷蘭才會獨立發展出風景畫、靜物畫和風俗畫等，深受市民（買家）喜愛的流派。

在《倒牛奶的女僕》中，維梅爾雖然以女僕為主角，但真正的重點並不是這名由貴族雇用的女僕，而是**富裕市民家庭的廚房，裡頭充滿了豐富的食物和精緻的器具。**另一個值得注意的重點是，女僕身上美麗的藍色圍裙，這種藍就是前文介紹米開朗基羅時提到的群青藍（編按：維梅爾在多幅畫作中都使用了這種藍色，後世便

稱之為「維梅爾藍」）。群青藍的原料是價格足以匹敵黃金的青金石，這幅畫卻使用了如此大面積的群青藍顏料，由此可見，當時的荷蘭是何等富裕。

關於維梅爾的《倒牛奶的女僕》，人們曾討論過這幅畫背後蘊藏的含意。在維梅爾時代的荷蘭繪畫中，**女僕被視為男人的性愛象徵**，因此，也有研究者指出，這幅畫也蘊藏著性方面的寓意。但在另一方面，也有藝評家表示女僕倒牛乳的謹慎態度和沉穩舉止，象徵著「誠實」和「勤勉」。的確，從那名女僕身上，確實可以感受到即便是廚房裡的單調工作，她依然堅持做到完美的堅定意志。像這種**透過具體可見事物解讀寓意的環節，也可說是具備知性涵養者的樂趣之一。**

然而，進入十八世紀之後，維梅爾便快速被人們遺忘。因為他的作品相當少，且這些作品全歸他個人及後世所有，並未公開展出。直到十九世紀時，維梅爾的名聲才再次受到全歐洲矚目。當時和維梅爾同樣描繪日常或風景的畫家們，以及現實主義（高爾培）、印象派（莫內）等創作開始在法國嶄露頭角，連帶促使人們想起了這名以光影表現聞名的巴洛克畫家。

現實主義的三大要點

❶ 產業快速發展，促使社會的光明面與陰暗面變得更加明顯。

❷ 所謂「現實」，指的是對現實生活的直接描繪，而不再歌頌神話裡的理想世界。

❸ 源自古希臘「藝術＝美」的既定印象逐漸瓦解。

《世界的起源》——古斯塔夫・高爾培

（一八六六年，油彩，巴黎奧賽博物館）

步驟一　從作品表現鑑賞

這本來就是一幅以色情為訴求的畫作

左頁的畫作，或許會令正在電車上閱讀本書的讀者不假思索地把書闔上。誠如各位看到的，高爾培的《世界的起源》（*The Origin of the World*）正是以特寫描繪**女性生殖器和腹部的作品。**

儘管表現手法各不相同，不過自古希臘開始，就不乏以女體當作藝術表現的繪畫或雕刻作品。說到表現女性裸體的畫作，以《米洛的維納斯》（*Venus de Milo*），和文藝復興畫家波提且利繪製的《維納斯的誕生》最為知名。

有趣的是，鑑賞者並不會以猥褻的眼光看待這些作品；即便內心有著些許害

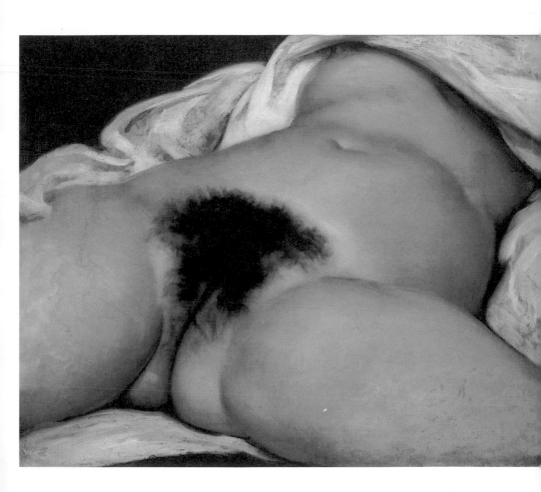

羞，仍不會產生半點下流的想法。

那麼，高爾培的這幅《世界的起源》又是如何？在滿是皺褶的床單底下張開雙腿的女性，既不是美麗的女神，更不是什麼神話人物。實際上，高爾培畫的人物是一名平凡的女性，這位模特兒是他的追隨者美國畫家詹姆斯・惠斯勒（James Abbott McNeill Whistler）的女朋友。

《世界的起源》與其說是「美」，不如說是件「栩栩如生」的作品。因為描繪的範圍太過局部且特寫，據說至今在巴黎奧賽博物館展出時，仍有許多遊客因為無法正眼直視而快步離開。

不過，令人訝異的是，高爾培在繪製這幅畫作時，並未想過將其公開展覽。實際上，這是色情繪畫收藏家，鄂圖曼帝國（Ottoman Empire）的外交官哈利勒・貝（Khalil Bey）向高爾培訂製的作品。貝氏外交官原先只想把這幅畫作裝飾在掛上窗簾的房間裡，開放給親密的友人觀賞。換句話說，**這幅作品完全是以「色情」為訴求創作而成的**。這樣的作品之所以會被公開展示在奧賽博物館，應該是基於其標題《世界的起源》。雖說此標題是由後世所命名，不過，也正是因為被賦予了這層意

識型態，此作品不再只有單純的色情。

二十世紀後，世界經歷了「性解放」而變得更加開放，這件作品已被認定為藝術。儘管如此，在十九世紀後半便畫出這類作品的高爾培，可說是充滿反骨精神的前衛畫家。

步驟一 從歷史背景鑑賞

「沒人見過的天使是要怎麼畫？」

現實主義的時代背景，正是工業革命興起、帶動勞動階級形成、徹底否定資本主義，並以勞動者解放為目標的時期。高爾培也受到了這股思潮的影響，除了企圖破壞芳登廣場（Place Vendôme）上的拿破崙勝利紀念碑，之後更因參加巴黎公社（Paris Commune）而遭到逮捕。

自稱為「現實主義者」的高爾培，留下了許多描繪時下現實社會的作品。他的代表作《奧爾南的葬禮》（A Burial At Ornans），便是把故鄉奧爾南（Ornans）的葬

禮情境，描繪在原本應該用於歷史繪畫的巨大畫布上而引起爭議。

他認為畫作應該描繪辛勤工作的農民和勞工，而不是未曾親眼見過的聖人或英雄。尤其是他那幅《碎石工人》（The Stonebreakers），更因為真實地描繪了當時在社會底層辛苦工作的勞工，而被稱為**最早的社會主義繪畫。**

話雖如此，高爾培並非為了描繪意識型態而創作，他只是單純地看著在故鄉辛苦勞動的兩名碎石工人，把他們的姿態描繪出來而已。就像高爾培自己所說的，他是個「只能畫出雙眼所見」的現實主義者。**這種「只能畫出雙眼睛所見」的態度，成了後世印象派的濫觴。**

這樣的態度也可以從下列的一段小插曲窺知一二。某次，高爾培接到了畫作委託，希望他能畫出天使的樣貌。高爾培聞言後，只說：「我從沒看過天使，如果你能讓我親眼見見，或許我就能試著畫畫看。」

這段軼事的確非常符合這位被稱為「現實主義之父」的高爾培。**其畫作中直接、毫不掩飾、近乎下意識的表現，就像瞬間快照般寫實。**

這幅《世界的起源》對許多藝術家造成影響，我個人曾擔任館長的金澤21世紀

美術館，就展示了安尼施・卡普爾（Anish Kapoor）的同名作品。

另外，本書後段即將登場的馬歇爾・杜象，也受到高爾培《世界的起源》刺激，創作出相同構圖的作品。那是在杜象死後才公開的遺作，名為《給予：1 瀑布，2 照明的煤氣》（Given: 1. The Waterfall, 2. The Illuminating Gas）。觀賞者得先從一扇老舊木門上的鑰匙孔往內望，便可看到一位張開雙腿的裸體女性，單手拿著煤氣燈橫躺著。

有趣的是，儘管高爾培的《世界的起源》對後世造成許多影響，但據說其本身的創作，也是因為他人的啟發──那就是**日本的浮世繪**。十九世紀中期，在巴黎世界博覽會上展出的日本浮世繪，啟發了許多法國的印象派畫家，而高爾培也是受到衝擊的其中一人。

尤其是江戶時代的畫師歌川國芳，他最擅長的就是描繪被稱為「大開繪」（大圖）的女性生殖器，或許高爾培正是受到他的影響。

《奧林匹亞》——愛德華·馬奈

（一八六三年，油彩，巴黎奧賽博物館）

步驟一 從作品表現鑑賞

打破禁忌的平面裸女像，成了巴黎繪畫界醜聞

馬奈《奧林匹亞》（*Olympia*）的創作靈感，來自文藝復興時期的威尼斯畫家提齊安諾·維伽略（Tiziano Vecelli，或譯提香〔Titian〕）的《烏爾比諾的維納斯》（*Venus of Urbino*）。這種援引過去名作構圖或設計的現象，在美術界相當常見。

然而，一八六五年，馬奈在畫廊展出這件作品後，卻成為巴黎繪畫界的一大醜聞。就像前文介紹高爾培《世界的起源》時提到的，**女性的裸體畫只允許用來表現如《維納斯的誕生》等神話作品**，因此馬奈的這幅《奧林匹亞》，必然逃不開各界嚴厲的批評。

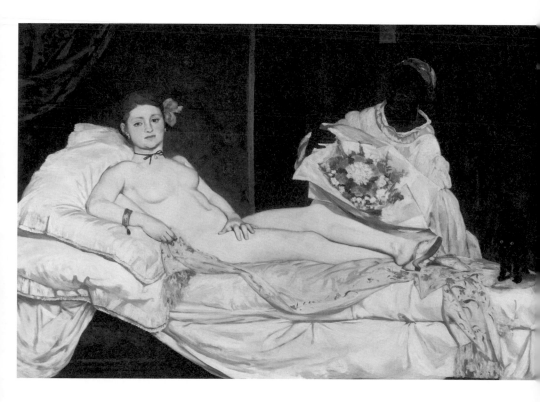

坦白說，以露骨程度來看，高爾培《世界的起源》遠遠超過《奧林匹亞》，但高爾培的作品畢竟是色情收藏家直接下的訂單；馬奈的《奧林匹亞》則是被放在畫廊公開展出。此外，《奧林匹亞》並不是單純的女性裸體畫，馬奈所描繪的是一名妓女。

「奧林匹亞」這個名稱，是當時巴黎高級妓女的通稱。橫躺在床上的女性之所以面無表情，是因為這一切只是一場金錢交易。一旁僕役手上的花束，是剛剛才離開的嫖客送的。

另外，畫面右方的黑貓被視為當時的性愛象徵。非神話主題的女性裸體畫，在當時就已是一大禁忌，馬奈卻在那樣的時代，大膽地以妓女為畫作主角，當然會演變成一樁醜聞。

不光是主題遭到批判，單從繪畫技法來看，這件作品也有許多為人詬病之處。

首先，**在文藝復興之後，立體感已成了繪畫常識**，但《奧林匹亞》中卻不見可用來營造立體感的陰影，**給人近乎平面的印象**；若就遠近法的標準而言，妓女和僕役的人物大小也完全失衡。

據說這種近乎平面的表現手法，是受到日本浮世繪的影響。因為馬奈和高爾培

102

一樣，同樣熱衷於日本美術。不過，正因為這件作品的美感非常強烈，儘管外界批判不斷，仍然給人一種不禁想伸手觸摸的感覺。

馬奈在當時雖然被罵慘了，他的作品卻給後世的印象派畫家帶來極大影響，並被稱為「近代繪畫之父」。

步驟二　從歷史背景鑑賞

以畫作反映快速發展的社會陰暗面

馬奈的《奧林匹亞》為什麼遭受到這麼多的批評呢？原因與當時巴黎的社會情勢大有關聯。

當時，在拿破崙三世的第二帝國之下，巴黎邁入經濟快速成長時期。街道景觀完善，同時各項設施也逐漸趨於現代化。可是，在高度成長的同時，社會的陰暗面也日益明顯。在財富重新分配的社會制度尚未健全之下，邁入經濟成長的巴黎，貧富差距逐漸擴大。**當時的女性若成不了一名妻子，就只能當個妓女。**

當然，女性也能從事銷售員或是服務生之類的職務，但那些工作的薪資根本無法填飽三餐。因此，淪為妓女的女性急速增加，據說當時居住在巴黎的成人女性，有將近兩成都是妓女。數量這麼多的妓女之所以能夠存活，正是因為嫖客的人數夠多，所以，許多男性一看到那幅圖，便能馬上解讀出畫中的模特兒是位妓女。在這之後，察覺到這點的男人因內心慚愧，而成了批判的先鋒。

高爾培描繪的，是沒能跟上工業革命腳步而被遺留在後頭的人；更是看似民生富饒的巴黎，不欲人知的陰暗面。窮人與富人的世界截然不同，但畫家仍能以冷靜的筆調，公平地描繪「現實」。

《奧林匹亞》中的妓女，面無表情地盯著畫作觀賞者。當那些儘管內心愧疚，卻仍然繼續從事買春行為的人們看到這幅畫時，會有什麼樣的感受呢？他們會否覺得自己被譴責了呢？這或許就是此件作品飽受批評的理由。

話雖如此，馬奈並沒有把所謂的道德意涵加諸在這幅畫作裡──**他只不過是把當時真實存在於巴黎的「日常現實」畫出來罷了。**

馬奈本身出身上流社會，他筆下所記錄的都是資產階級的生活。描繪與高級妓

女出遊的《草地上的午餐》（The Picnic），或是以品嘗咖啡、泡咖啡館為主題的作品，就是最典型的例子。

另外，馬奈也是位執著於將作品展示在畫廊等場所，思想較為保守的畫家。不過，**他的表現方法卻極具創新性**。相較於此，同期的高爾培儘管思想激進、主題大膽，他的畫作技法仍然以傳統為基礎，並未有太過出眾的表現。實際上，高爾培十分排斥畫廊，曾以自費方式舉辦個展；馬奈則拘泥於挑選適合的畫廊，同時拒絕參加印象派的展覽。

話雖如此，馬奈的創新技法，卻對後續登場的印象派造成極大的影響。

印象派的三大要點

❶ 在巴黎大幅建設的過程中，印象派的誕生，是對當代學術主流的反動。

❷ 提倡直接感受肉眼所見的世界，並以主觀的方式表現。

❸ 後印象派畫家有時會否定傳統印象派。

《印象・日出》——克洛德・莫內

（一八七二年，油彩，巴黎瑪摩丹美術館）

從作品表現鑑賞

將太陽光的七個顏色分割、重疊塗布

這幅知名的《印象・日出》，是莫內在從小和家人一起居住的諾曼第地區的利哈佛港（Le Havre）所繪製的作品，畫中描繪的是太陽在晨霧中升起的瞬間。

和過去的作品相比，《印象・日出》的輪廓較為模糊。漂浮在港口的船隻畫得十分簡略，晨霧對面的風景就像是一筆畫成似的，十分粗糙。

當時的藝評家路易・樂華，在看到這張畫作後毒舌批評：「連壁紙的紙胚都比它漂亮。」當時，由於過去古典式的繪畫標準早已在樂華的腦海中根深柢固，他當然很難容忍這樣的作品。

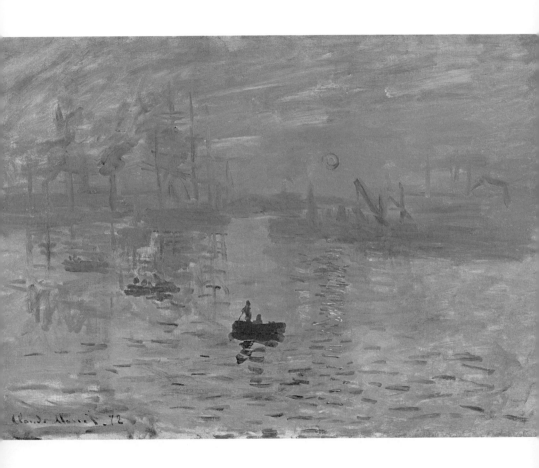

莫內當初把這幅畫命名為《日出》，並在第一屆印象派展覽（正式名稱是「無名畫家、雕刻家、版畫家協會第一次聯合展覽」）上展出。然而，負責製作展覽圖錄的雷諾瓦的弟弟要求：「要不要取個稍具魅力的名稱呢？」畫名才變成後世熟知的《印象・日出》。因為**對莫內來說，自然的光景只不過是自己的個人感受；除了**主觀的「印象」之外，別無其他。

而影響其主觀印象的環節，正是**做畫當下的太陽光**。為了表現大自然的光線，以莫內為首的印象派畫家們，發明了名為**「色彩分割」**的手法。

所謂的色彩分割法，是指將構成太陽光的七色光譜解構、分割後，不把這七種顏色混合，而是直接**將七種顏色重疊施塗在畫布上**。例如，把藍色的點和黃色的點重疊在畫布上面，從遠距離觀看的時候，視網膜便會將之識別為綠色。色彩分割法就是以這種視覺現象為靈感，並化為實際創作的繪畫手法。

其實在那個時候，米歇爾・歐仁・謝弗勒爾（Michel Eugène Chevreul）和赫爾曼・馮・亥姆霍茲（Hermann von Helmholtz）早已提倡色彩理論。印象派畫家得知後，便把這種重新排列太陽光譜（原色）的新手法引進繪畫世界。然而，顏料的色

彩越是混合，色彩越是會變得陰暗、混濁（亮度降低）；直到印象派畫家發現，在**不用調色盤混合顏色的情況下，直接把顏料塗在畫布上，就能表現出自然光線的亮度。**

正因如此，印象派的筆觸才會比過去的古典作品更為粗糙。

前文介紹高爾培和馬奈時也提過，印象派的畫家們大多受到日本浮世繪影響，而莫內則是更進一步研究浮世繪。在名為《日本女人》（La Japonaise）的作品中，莫內以妻子卡蜜兒・唐斯約（Camille Doncieux）為模特兒，畫出宛如《回眸美人》（Beauty looking back）般的構圖。

浮世繪忽視遠近法的大膽構圖、鷹眼般敏銳的嶄新視角、僅描繪輪廓線的平面表現，都是一大創舉。就連以平凡女性作為題材這件事，在當時也是不可能的事情。不難想見，第一次看到浮世繪的巴黎畫家們該有多麼震驚。

一八六二年，專賣日本浮世繪的畫商在巴黎開幕，而在十二年之後，第一屆印象派展覽正式舉辦。由此可見，比起「浮世繪為印象派畫家帶來影響」，「浮世繪影響了十九世紀的歐洲畫家，進而催生出印象派」，這個說法或許更為正確。

印象派的興起，是繪畫界遲來的法國大革命

印象派的興起，和急速發展工業化的十九世紀後半的社會運動也有關係。

當時的法國已歷經好幾次的革命，逐步從過去中世紀的封建體制中，轉變成公民社會。各種產業革命帶來的快速工業化，使資本主義經濟加速發展，取代傳統貴族的富裕市民階級也隨之出現。和馬奈一樣，莫內也出身於富裕的資產階級家庭，直到他能靠繪畫養活自己之前，他一直仰賴著家裡的金錢援助。另外，和莫內相同的印象派畫家希斯里、貝絲‧莫莉索（Berthe Morisot），也出生在該時代的資產階級家庭。

在這樣的背景下，這些畫家們當然相當排斥法國革命前由君主專制的路易十四世所設立的學院。也就是說，**繪畫界遲來的法國大革命，便是印象派的興起。**

印象派之所以崛起，除了色彩分割的繪畫技巧外，顏料改良等技術性背景也功不可沒。過去的畫家，不論是風景畫還是素描，全都是在室內的工作室進行創作。

然而，到了十九世紀後半，因為美國發明了裝在軟管內的顏料，畫家們終於也能走出工作室，到戶外創作。

甚至，十九世紀後半照相技術的發明和照相機的普及，也對印象派問世造成影響。由於不論畫作再怎麼逼真，仍遠不及一張照片來得真實，許多肖像畫家因此失去工作。於是，**畫家們開始不再追求逼真，而是把重點放在自我感覺的表現上**，印象派便在這樣的潮流中逐漸興起。

在這樣的時代裡，印象派畫家們拿起裝在軟管裡的顏料，坐上連通巴黎與其他都市的蒸氣火車（莫內和馬奈便留下了不少以蒸氣火車為主題的作品），走入自然景觀豐富的巴黎郊外，**在轉瞬即逝的光影變化下，以主觀方式描繪肉眼所見的風景**。

該時代的各種變化，都可說是印象派的催生者。

值得注意的是，莫內的《印象・日出》中那片白茫茫的霧色，並不是美麗的晨霧光景，而是**港口對岸的煙囪群所排出的廢氣，使畫面覆蓋了一層白色**。或許莫內是看到了現代化的革命之美，而煙霧和煙囪群則是為了讓我們感受到耀眼的未來。

《向日葵》——文生・梵谷

（一八八八年，油彩，損保日本興亞東鄉青兒美術館）

步驟一 從作品表現鑑賞

放棄視覺寫實，直接描繪情感的第一人

一八八八年二月，梵谷從巴黎搬到法國南部的亞爾（Arles）。從巴黎時代就十分嚮往日本的梵谷，覺得亞爾的清澈空氣、乾淨水源、黃色耀眼的太陽，就和自己心目中的日本沒兩樣。

畢生從未造訪過日本的梵谷，認為日本就像個閃耀著黃色太陽光輝、宛如向日葵般欣欣向榮的國家。

一八八八年八月，梵谷開始繪製一系列的《向日葵》（Les Tournesols），打算用來裝飾高更的房間。當時高更已確定要搬來與梵谷同住，然而，梵谷和高更的同居

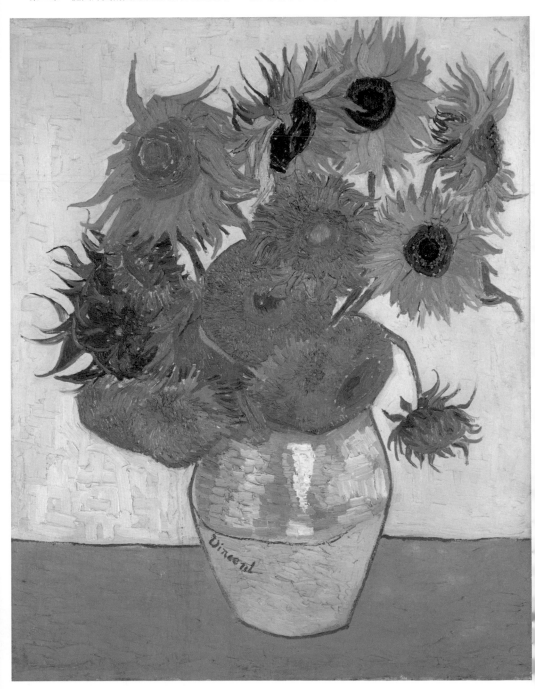

生活僅僅過了兩個月，就在悲劇之下宣告結束2。也許**對梵谷而言，向日葵就像是安撫心靈的烏托邦象徵吧**。因為自從精神崩潰、住進精神療養院後，他就再也畫不出向日葵了。

梵谷在亞爾一共畫了七幅「插在花瓶裡的向日葵」，現在僅有六幅留存。受到印象派耀眼明亮的畫風影響，對色彩深感興趣的梵谷，便用花卉主題作為色彩表現的練習。實際上，從過去的巴黎時代開始，梵谷便描繪了無數插在花瓶裡的花。

梵谷、塞尚和高更都被稱為「後印象派」，和傳統印象派僅有一線之隔。**梵谷和傳統印象派的最大差異，不只是光影和色彩表現，在情感方面也有極大的不同。**

不論是看見向日葵、星空，或是柏樹，梵谷都會用情感領受，並企圖以色彩、形狀或筆觸深刻表現。簡單來說，印象派是直接把肉眼所見表現出來，而梵谷則是企圖把自己的情感投射在作品裡。這種**用色彩表現精神要素**的構想，是西洋美術史的全新潮流，最後引導出二十世紀前半的表現主義。

為了做出情感表現，梵谷也自行研究了**補色對比**（透過紅和綠、黃和紫那樣的相鄰連接，使彼此更加鮮明的色彩關係）。據說梵谷會排列各色的毛線球，並把互

116

補色的毛線球放在一起，使色彩更加跳躍、突出。這種大膽的色彩表現也與後起的野獸派息息相關。

令人遺憾的是，梵谷在三十七歲便自行結束了生命，而他的畫家資歷卻只有短短十年不到。他在這段期間一共創作了八百五十件油畫、一百五十件水彩畫。然而，據說他生前賣出的畫作卻只有寥寥幾件而已。

人生就是這樣，即便你衷心期盼成為某人的助力，卻總是徒勞；甘願為所愛的人奉獻一切，卻總是遭拒，**梵谷不是為了繪畫而活，而是為了活下去而必須繪畫。**

任何人都模仿不來的強烈色彩與獨特風格，應該來自於梵谷本身的靈魂吶喊吧。

2當時的高更比梵谷更有名氣，其畫作卻不暢銷。梵谷極為崇拜身為前輩的高更，並拜託自己的畫商弟弟西奧出錢資助，以每月十五法郎的價格租下一間兩層公寓，邀請高更前來同住，以就近切磋。無奈兩人個性天差地遠、衝突不斷，同居末期，梵谷甚至割下了自己左耳，最後被送往精神療養院。這場天才藝術家的合作與對決，只維持了六十二天便宣告結束。

觀賞梵谷的作品時，只要試著體會梵谷活著時的痛苦，應該就能從他的作品中聽見其內心的吶喊。尤其是晚年的「漩渦畫法」，更是梵谷獨有的情感表現。

梵谷是西洋美術史眾多畫家當中，**首位透過繪畫來表現情感的先驅**。

步驟二 從歷史背景鑑賞

自由與孤獨共存的獨特作風

到底是什麼原因，使梵谷一直深陷在痛苦深淵？不擅長與人交際的內向性格，應該就是讓他陷入痛苦的最大主因。不過，我認為十九世紀末期的法國社會也是令梵谷痛苦不堪的原因。出生於荷蘭的梵谷來到法國時，巴黎正處於第三共和國的統治，有著前所未見的繁榮景氣。

既不是君主制，也不是帝國主義的**議會制民主主義政權**，因為政黨的離合聚散而呈現不穩定的狀態。另一方面，義務教育的實施，則讓下層階級的市民也有翻身的可能，因此，當時可說是個人民自由意識高漲的時代。

自由的市民不需要從事世襲職業，任何人都可以照自己的意願，選擇自己想過的生活。然而，這份自由的代價，便是**人們失去過去中世紀既有的安定感與歸屬感**。那個時代的人民在擁有自由的同時，孤獨感也隨之倍增。

梵谷從小就比別人更加敏感，平常人很少放在心上的事情，他總是認真看待。對梵谷來說，那樣的時代或許真的很難生存。

因為不懂人情世故，梵谷成了終身賣不出畫作的窮困畫家。他今日之所以能有如此高度的評價，全都得感謝畫商安伯斯・佛拉（Ambroise Vollard）的慧眼獨具。

自從佛拉買下了梵谷的精神科主治醫師費利克斯・雷伊（Felix Rey），那幅原本只是用來修補雞舍的梵谷畫作後，佛拉便開始蒐集梵谷的作品，最終舉辦了回顧展。這個契機使得梵谷的評價瞬間攀升。

除此之外，佛拉也曾舉辦塞尚的回顧展，使原本默默無名的塞尚成為「近代美術之父」。就連竇加、高更、雷諾瓦等現在被稱為巨匠的畫家們，也是靠著佛拉從默默無名一路贊助而來。如果沒有佛拉，這些大師們的作品或許至今仍乏人問津。

《我們從何處來？我們是誰？我們向何處去？》

——保羅‧高更

（一八九七～一八九八年間，油彩，波士頓美術館）

從作品表現鑑賞

這是高更的遺囑，也是對全體人類的提問

一八八八年，高更和梵谷的同居生活，因梵谷的割耳事件而落幕。三年之後，高更也為了尋求樂園，而來到南太平洋的法國領地——大溪地。

在當地飽受貧窮與疾病的苦惱後，高更於一八九三年再次回到法國。到了巴黎之後，他的畫作幾乎賣不出去，妻子也因此拋棄了他，就連愛人也背叛他，無處可去的高更，終於又在一八九五年再度來到大溪地。

無家可歸、又在異國之地嘗盡失意和貧窮後，像是還嫌不夠悲慘、非要讓人一

刀斃命似地，高更在一八九七年，接到他最愛的女兒艾琳（Aline）的死訊。

那段失意的期間，他抱著完成畫作後就要了結生命的念頭，畫出了第一二三～

一二三頁的這幅《我們從何處來？我們是誰？我們向何處去？》（D'où venons-nous ?

Que sommes-nous ? Où allons-nous ?），打算將之當成人生最後一件作品。

今後我肯定再也畫不出比它更好或是類似的作品了。

就像高更自己所說的：「我相信這幅畫不僅會比我過去所畫的作品更加出色，

這幅畫真的是高更最出色的傑作。作品名稱來自高更在孩提時期閱讀過的，闡

述基督教義的問答集裡的三個問題：「人類從哪裡來？」、「人類往哪裡去？」、

「人類該如何進步？」這件作品便是針對這些問題，由右往左依序做出回答。

最右側是三個女性和孩子，意味著生命的起源，正中央的人們象徵人類的年輕

成人時期，畫在最左側的年邁女性則代表人生的終點。

此外，高更親自說明，背景中的藍色偶像雕刻**「象徵著超越人類生命的某種存**

在」。在完成這件作品之後，高更吞下砒霜試圖自殺，但最後還是留下了一條命。

更因為他試圖自殺，後世也有人把這件作品解讀成高更的遺囑。

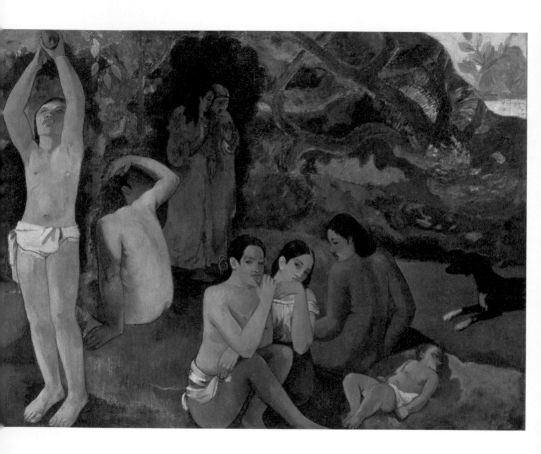

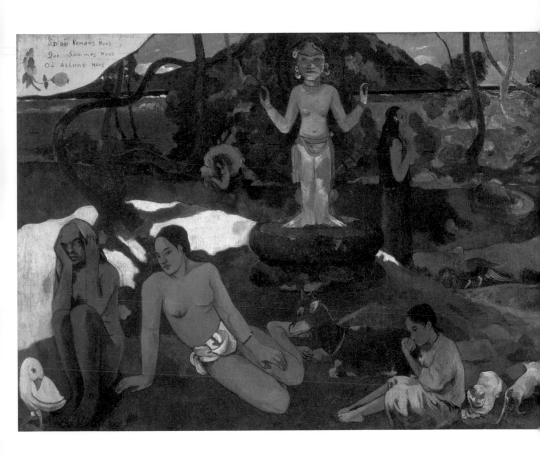

使用強烈的色彩與單純化的人體表現、在粗糙畫布上表現出的原始感、光線與陰影交錯的獨特世界觀——這便是高更的繪畫世界，他的創作確切地將其思想與精神傳達給觀賞者。不光是畫作技法特殊，高更同時也是**第一位將創作者特有的世界觀表現出來，並廣受讚賞的美術先驅。**

步驟二 從歷史背景鑑賞

逃離都市文明，追求未經開發的樂園

高更和梵谷一樣，同樣都是透過繪畫描寫人類內心層面的畫家。主張理想主義的高更不喜歡機械文明帶來的急速發展，因而前往大溪地尋找樂園。

前文提過，十九世紀末的巴黎快速都市化，人民的生活變得便利且富庶。另一方面，**人民聚集於都市，貧富差異越演越烈，公害問題也令人苦惱不已。**

所謂現代化是什麼？人們的精神壓力不是變得更加沉重了嗎？如果文明的發展只是讓大家變得更痛苦，那為什麼還要繼續前進？——高更或許就是基於這樣的想

法，而企圖擺脫文明帶來的束縛。決定前往大溪地的高更，曾在給朋友的信上這麼寫著：「在歐洲，悲慘的人們忍受著寒冷和飢餓，永無休止地工作著。然而，只要到那片漂浮在大洋洲的大溪地，就可以擺脫這一切。未開發樂園的居民們，懂得人生的快樂所在。對他們來說，生活就是唱歌，還有愛。」

高更辭去金融公司職務，成為專職畫家時，其實是個印象派作品完全賣不出去的時代。更慘的是，高更的創新作風根本得不到認同，生活也變得極為艱困。另一個不爭的事實是，他的妻子拋棄了他，這是迫使他不得不前往生活費用較為低廉的大溪地的原因之一。

順道一提，**這個時期的大溪地，早已不是個未經開發的樂園**。大溪地成為法國的殖民地後，來自西歐各國的傳染病導致人口驟減。許多島民改信基督教，大溪地固有的文化也早已衰退。

與其說高更是「後印象派」，他「反印象派」的立場反而更為鮮明。他對印象派的色彩分割提出異議，並和埃米爾·伯納德（Émile Bernard）提倡綜合主義。

綜合主義認為藝術應該把「自然題裁的外在樣貌」、「畫家對主題的感覺」和「對顏色、線條、型態純粹的美學考量」三項特色結合在一起，高更總是根據這個觀點，把主觀和客觀統合繪製在同個畫面上。藉此推翻單純將所見、所感描繪出來的印象派。高更在寫給朋友的信件裡曾這麼說：「不能過分忠實於自然，**所謂藝術是一種抽象**。與其站在自然面前想像，不如從自然裡頭找出抽象，如此就能從結果中構思出想像行為。這正是與上帝相同的做法，也就是**透過創造，讓自己昇華到神的世界。**」

高更和梵谷一樣，光是描繪雙眼所見已無法滿足創作欲。於是，他們開始**在畫作裡添加靈性。**相較於梵谷，高更更廣泛地採用了各種宗教性、哲學性的主題。

《聖維克多山》──保羅·塞尚

（一八九二～一八九五年間，油彩，巴恩斯基金會）

步驟一 從作品表現鑑賞

繪畫不是現實物體的重現，本身就擁有獨立價值

聖維克多山（Montagne Sainte-Victoire）位於法國南部普羅旺斯地區艾克斯（Aix-en-Provence）東南部，標高一千公尺左右。住在附近的塞尚，曾以此山為主題，畫了四十四幅油畫、四十三幅水彩畫。

對塞尚來說，聖維克多山是很棒的繪畫主題，一年四季都有不同的表情。儘管主題相同，但塞尚總是嘗試挑戰各種表現方法，建構出獨創的藝術表現。那麼，大家覺得這幅畫作有什麼特色呢？這幅畫既不像馬奈描繪了當代社會，也沒有梵谷或高更作品中所散發出的靈性與情感，更沒有宗教繪畫常有的基督故事或訊息。

儘管如此，左頁這幅畫還是有值得注意的重點。那就是傳統印象派擅長的，以色彩表現光影，同時以色彩製作出形狀的技法；但那個形狀並不是被繪製成自然的高山，而是**抽象的造形物。**

塞尚企圖利用色彩描繪的是，把描繪對象塑造成形狀的本質性結構。如果和直接表現大自然的印象派相比，塞尚的畫就是**試圖讓鑑賞者理解自然界中普遍存在的本質事物。**

塞尚曾和朋友埃米爾・伯納德說過：「自然萬物都可以用球體、圓錐體、圓柱體來表現。」也就是說，塞尚的目標是**忽視細節，描繪本質。**

因此，塞尚的作品並不是單純的目標物描繪。因為他認為，**繪畫不是描繪存在於現實的物體，而是其本身便已是足以與真品價值相媲美的創造物。**

塞尚認為「繪畫應該是堅固且獨立的再造物」，這個想法也逐漸成為後世的藝術主流。另外，塞尚在構圖上導入從各個位置進行觀察的「多視點」技法，並挑戰在畫面內進行重新建構的手法。此技法完全顛覆了過往固定視點的繪畫常識。也就是說，這座聖維克多山絕對不是直接從山腳下觀看，直接描繪而成的。

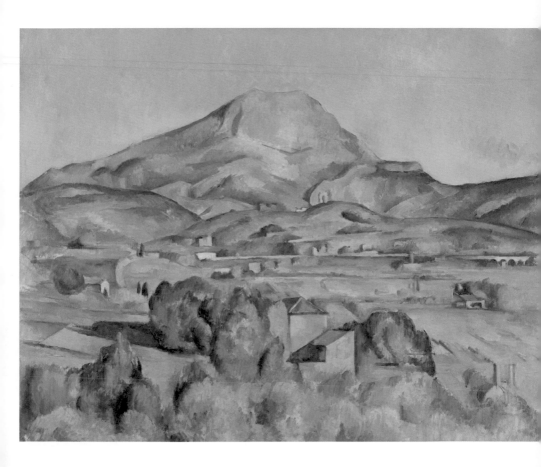

塞尚試圖描繪憑感覺所掌握到的景色，而不是肉眼可見的風景，在持續摸索之後，他從各種視點掌握山或山麓的風景，然後**再像拼貼那樣，把一切拼湊成一幅畫**。這種「多視點」的新技法，對之後的馬諦斯、畢卡索和布拉克等現代畫家，造成十分強烈的影響。

單憑本書印製的圖片或許很難感受得到，不過，各位如果近距離觀賞塞尚的作品，應該就能確切體會那種令人讚嘆的美感。除了色彩的透明感外，還能感受到一筆一畫所描繪出的空間深度。這種深刻的美感，應是源自於塞尚的精確計算吧。

步驟二 從歷史背景鑑賞

「所謂繪畫，就是色彩和形狀的藝術。」

受到印象派的影響後，塞尚為了進一步超越印象派，開始積極探求色彩和形狀的本質價值，而他所研究出的表現方法，其實相當深奧難解。雖然一直以來都有各種不同的解釋或爭論，不過至今仍然沒有明確的答案。

所以，或許塞尚是一個相當難以定義的畫家。就我個人的觀點，我認為塞尚是一個能夠輕易回答出「何謂繪畫」的創作者。他認為**「所謂繪畫，就是色彩和形狀的藝術」；而在探求出色彩和形狀之後，就可以打開現代繪畫的全新視野。**

就像前文陳述的，印象派興起的時代，照相技術也已問世，繪畫存在的意義遭到質疑。在那段期間，塞尚企圖透過各項作品讓世人了解「繪畫就是繪畫」，並極力呼籲繪畫的獨立性。

此外，塞尚在談論他的朋友莫內時，曾說過一句名言：「莫內只有一隻眼睛，但那隻眼睛卻相當地犀利。」從表面上來看，這句話是在讚揚莫內擁有憑感覺掌握光影的優異才能。**但從另一方面解讀，或許塞尚是以批判的態度，在看待那些「單憑感覺，卻沒能理性挖掘本質」的印象派也不一定。**

畢竟塞尚的話裡便強調了「只有一隻眼睛」這件事不是嗎？（編按：莫內晚年患有白內障，藝評家們便以此為由批評他的作品不佳。）

其實，塞尚原本也是印象派畫家，也曾參加第一屆的印象派展覽。可是，塞尚企圖在畫廊展出作品而遭到批判，再加上他與莫內、雷諾瓦和竇加之間的意見分歧

等，導致印象派夥伴們的合作破局，從一八七〇年代後半開始，塞尚便離開巴黎，決定在故鄉艾克斯和埃斯塔克（L'Estaque）全心投入創作。

高更因為討厭巴黎而躲到大溪地，塞尚則是逃到被大自然圍繞的故鄉。此後，塞尚便開始探索不同於印象派的獨創繪畫表現。

最後，遠離塵囂的塞尚，終於在孤獨之中創造出全新的世界觀。塞尚晚年一直隱居在故鄉，只和極少數的朋友往來，不過，在他辭世一年後，人們還是在巴黎替他舉辦了回顧展。

那場回顧展成了畢卡索等人推動立體主義運動的出發點，同時也在最終成為現代藝術整體的重要推力。

第三章

從西洋美術史的演進
培育知性涵養

——從野獸派到普普藝術

野獸派的三大要點

❶ 特別執著於作品當中的色彩表現。

❷ 企圖以色彩探求人類的內心與情感。

❸ 筆觸乍看雜亂，實則應用了當代最新的色彩理論。

《綠色條紋的馬諦斯夫人》——亨利・馬諦斯

（一九〇五年，油彩，丹麥國立美術館）

步驟一 從作品表現鑑賞

首位於作品中實現色彩獨立的畫家

這幅畫是馬諦斯替自己的妻子繪製的肖像畫，其臉部中央有一條略粗的綠色條紋；左右半臉的色彩也不一樣；背景則分割成紅與綠的色塊，可同時看到暖色與寒色系的色彩。馬諦斯上色時的運筆十分粗獷，其妻子衣服的衣領附近，也可以看見以筆尖按壓出的筆觸。

提及這幅畫時，馬諦斯曾說：「如果真的碰到長這個樣子的人，恐怕連我自己都會逃跑吧！」一副事不關己的態度。當然，真正的馬諦斯夫人並不是這副模樣。

馬諦斯只是利用「同時強調明亮色和陰暗色」的方式，來表現對妻子的印象，以及

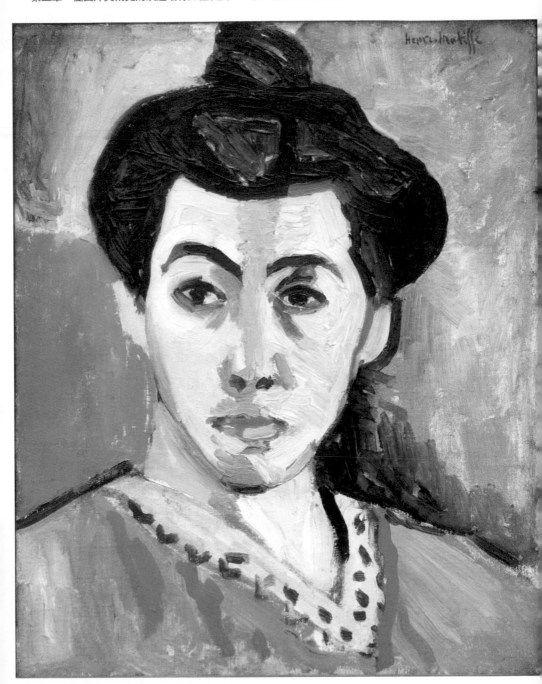

他本身所感受到的妻子的內心世界。

這種跳脫現實的色彩運用、描繪物體的變形、不使用遠近法的平坦畫面，以及粗獷的筆觸，與當時流行的繪畫常識有著極大的落差，因而遭受藝評家的強烈抨擊。可是，後世卻將馬諦斯視為「首位實現色彩獨立的畫家」，給予極高的評價。

因為在把「描寫現實」視為使命的繪畫世界裡，馬諦斯是史上第一個真正跳脫現實的人。

沒人知道馬諦斯為何要這樣運用色彩，因為這些色彩的表現，全憑馬諦斯個人的主觀意識。野獸派擅長以色彩表現人類的內心層面或情感，但**情感是主觀的**，所以只要畫家本人說「我就是認為是這樣」，旁人也只能全盤接受。

若進一步解說這幅作品，由於畫面中的光線來自右側，所以畫中人物右半邊的臉部呈現較為明亮的色彩。另外，背景中的紅和綠則有**相互強調的補色對比關係**，如此一來，觀賞者對整幅畫的印象也就更加深刻。

前文提過梵谷曾使用毛線球，靠自學的方式研究出補色對比，而在二十世紀初期，人類的大腦如何接收來自外部的光信號、用以分辨、識別顏色等的「色彩理

論」，也在畫家之間日漸普及。馬諦斯正是透過這種極為科學的態度，仔細挑選色彩後，用以表現情感。

在這個時代，**畫家們也開始學習西洋美術史的變遷，並透過歷史考察，相對性地理解自己的作品定位為何。**所以，馬諦斯彷彿接下了梵谷和高更當時企圖用色彩來表現情感的棒子，刻意創作出如此大膽的作品，向世間尋求答案。

在二十世紀初期的前衛性繪畫運動中，身為野獸派核心的馬諦斯是被寄予厚望的領袖。然而，野獸派大約只維持了三年左右便宣告終結，因其沒有明確的理論，成員們的共通點，也頂多只有「反印象主義」。

即便如此，**「任何色彩都可以用來描繪對象物」**的自由論點，可說是二十世紀**繪畫史上的最大革命。**

《綠色條紋的馬諦斯夫人》（*Portrait of Madame Matisse with Green Stripe*）這幅野獸派的作品，使用了大膽的色調和筆觸，但馬諦斯其實學習過傳統的繪畫技法。或許是因為這個原因，**即便細部看來粗獷，整體畫面仍給人井然有序的印象**，這部分和馬諦斯卓越的技巧有很大的關係。

順道一提，馬諦斯曾說：「我想畫一幅像扶手椅一樣可療癒人心的畫作。」他本身並不喜歡被稱為野獸派。實際上，在這之後的馬諦斯，確實創作了許多看來寧靜且舒適的作品。

馬諦斯終其一生都在追求線條和色彩的單純化。最後，他放棄了繪畫，投入剪貼畫的創作。因為對馬諦斯來說，剪刀和色紙，是遠勝於畫筆和顏料，可讓線條和色彩更單純的道具。從這一點來看，或許馬諦斯可說是開啟抽象繪畫開端的人物。

就像在妻子臉部大筆一揮、加上綠色線條那樣，馬諦斯很喜歡綠色，甚至還畫了一個充滿綠意的獨特工作室。據說他工作室的桌上擺滿了各式各樣的花卉，房間裡還塞滿了巨大的觀葉植物，簡直就像植物園一般。也有人說，馬諦斯在那裡飼養了三百隻以上的小鳥。

雖然被稱為野獸，事實上馬諦斯卻是個熱愛綠色和小鳥的溫柔之人。

步驟一　從歷史背景鑑賞

從巴黎世界博覽會回顧過去，展望未來

一九〇〇年，世界博覽會（Universal Exposition或World's Fair，又稱國際博覽會或萬國博覽會）在巴黎盛大舉辦。其中一個會場——巴黎大皇宮（Grand Palais）舉行了「法國美術一〇〇展」，展出了多達三千件從新古典主義到印象派，足以代表法國的繪畫和雕刻作品。該企畫展的主題是「回顧過去，展望二十世紀」。

由此看來，馬諦斯等野獸派畫家，或許就是考察了先前的美術史變遷後，才刻意挑戰繪畫上的色彩革命。

另外，在這場世界博覽會中，於巴黎開設史上第一家電影院的盧米埃兄弟（Lumière brothers），也透過電影放映機（Cinematograph）播映電影。德國哲學家華特・班雅明（Walter Benjamin）在這之後也直指：「照片發明之後，繪畫或戲劇等傳統的藝術作品，將因複製技術的發展和普及產生危機。」**電影這種超越照片的全新複製技術，或許也讓馬諦斯等畫家們備感威脅。**

然而，各種不受傳統束縛的嶄新表現，從來都不被學院時代的權威所認同，這是自印象派時代以來未曾改變過的事實。因此，馬諦斯等野獸派的畫家們，在一九〇五年的第三屆秋季沙龍（Salon d'automne），展出試圖用色彩表現情感的作品時，便被各界譴責為「野獸」。

話雖如此，與過去只能在畫廊發表作品的時代相比，這個時期已有更多公開新作的場合。例如，由喬治・秀拉（Georges Seurat）和保羅・希涅克（Paul Signac）兩位畫家創立，無須接受審查便能自由展出的獨立藝術家協會（Société des Artistes Indépendants），以及被視為職涯跳板、有利擠身前衛畫家的秋季沙龍，都是當代新興的藝文場所。後段要介紹的立體主義，便是從秋季沙龍脫穎而出。

馬諦斯的作品雖然遭到藝評家的強烈抨擊，卻廣受當代巴黎年輕藝術家的讚賞，這也對後世的藝術帶來極大的影響。

立體主義的三大要點

Point

❶ 從作品主題的型態表現發起革命。

❷ 破壞過往的型態表現，建構出二十世紀的美術基礎。

❸ 其型態表現受到非洲原始美術極大的影響。

《亞維農的少女》——巴勃羅・畢卡索

（一九〇七年，油彩，紐約現代藝術博物館）

步驟一　從作品表現鑑賞

將多視點套入立方體當中，在同一平面表現

西班牙國寶級畫家畢卡索，習慣依照時代演進改變作風。畢卡索曾歷經「藍色時期」（Picasso's Blue Period）和「玫瑰時期」（Picasso's Rose Period）；在這之後，他於一九〇七年的夏季，在巴黎完成了這幅《亞維農的少女》（Les Demoiselles d'Avignon）。

他所描繪的，是在西班牙巴塞隆納（Barcelona）亞維農街的妓院工作的五名女子。對於我們這些早已經知道畢卡索畫風大膽的現代人來說，這幅畫或許沒有那麼驚世駭俗。然而，在那個時代，和畢卡索一同在蒙馬特區切磋往來的藝術家夥伴

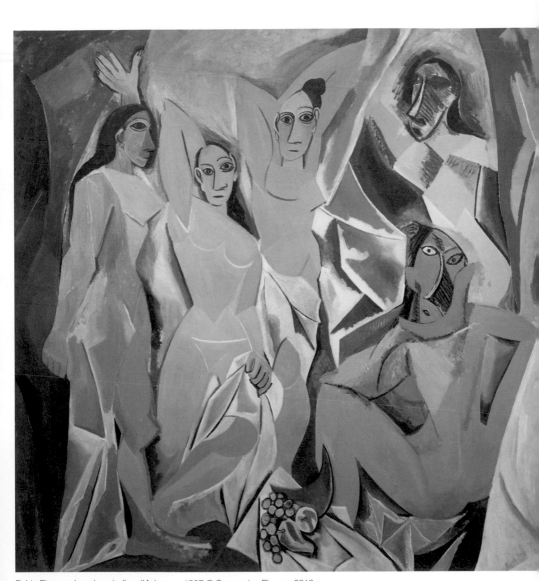

Pablo Picasso, Les demoiselles d'Avignon - 1907 © Succession Picasso 2019

們，第一次看到這件作品時都十分憂心，心想「畢卡索是不是瘋了」。因為以當時的社會標準來看，這幅畫真的十分離經叛道。

大家不妨仔細觀察畫中女性們的表情。首先，最左側女性的側臉，就像古埃及的壁畫似的；中央的兩位雖是人類模樣，卻不具備傳統觀念中的美麗臉龐。另一個說法是，這兩名女性的臉孔承襲了西班牙的古代雕刻風格。

位於右側兩名女性的臉，則有著非洲雕刻般的模樣。甚至，右側前方的女性，看起來像是背對著畫面蹲著，卻只有臉部望向觀賞者方向。

畢卡索的這件作品，並沒有透過遠近法或明暗等方式來表現傳統的寫實感，而是從多個視點拆解對象物的形狀，然後在畫面上重新建構那些被拆解的物件，藉此做出全新的真實感表現。

人類本來就無法同時從不同的方向檢視位於視線前方的物品；畢卡索卻把從上下左右，或是從表與裡看到的對象，同時描繪在二次元的平面上。《亞維農的少女》右前方背對畫面，只有臉部看向前方的女性，所呈現的就是表裡一體。也就是說，所謂立體主義，是從各種不同的視點檢視、分析描繪對象，然後把所有的立體

簡化成單純的平面，接著再把平面組合在一起，重新建構成切割後的形狀。

《亞維農的少女》這件作品被視為立體主義的起點，也是重要的里程碑。儘管畫作本身尚未達到特別極端的程度，但在這幅作品之後，立體派的畫家（特別是布拉克的作品），便全面採用立方體來表現。

對創造出立體主義的畢卡索影響最大的，是被他尊稱（且唯一對外公認）為老師的塞尚。**後印象派的塞尚，一直都是以多視點進行繪畫創作，**而立體主義的畫作，便是將塞尚的多視點畫法發揚光大且進化。

那麼，畢卡索是如何進化的呢？我們可以用骰子來說明。骰子是正六面體，一般來說，如果要在平面上畫出骰子，最多只能呈現其中三個面。唯一的例外是，將骰子畫成展開圖，就可以畫出一到六全部的平面；但如果把骰子畫成展開圖，就沒辦法表現出骰子的立體本質。因此，畢卡索的做法是，「在保留一到六的前提下，再次重新把這些資訊描繪成立方體」，並**在同一個畫面上，繪出從六個方向檢視的視點，將骰子的正六面體完整呈現。**

步驟二　從歷史背景鑑賞

來自非洲的原始藝術，影響當代藝術表現

十九世紀末，法國的帝國意識高漲，截至二十世紀初，法國殖民地已擴張至非洲的北部、西部、中部。許多以雕刻為主的非洲美術品也被引進法國，並在二十世紀初期的巴黎掀起熱潮。

這些眾人過去未曾接觸過的異國藝術，帶給當代的美術界莫大的衝擊。當時，被非洲原始美術所吸引的不只畢卡索。野獸派的馬諦斯也在那個時候，積極前往由法國統治的阿爾及利亞（Algeria）旅行，並購買了不少當地的原始雕刻。

發起色彩革命的馬諦斯與發起型態革命的畢卡索，都曾受到非洲原始美術、雕刻和面具等藝術的啟發。由此可知，**繪畫的表現，往往反映出該時代的歷史背景。**

在那段期間，畢卡索在《亞維農的少女》裡描繪的五位女性當中，最右邊的兩位據說就是受到非洲原始美術的影響。

聊個題外話，據說因為畢卡索實在太優秀了，每次創作時總會刻意設定某些限

制。例如，他會做出「我想故意畫得醜一點」之類的規定，以近乎智力遊戲般的玩樂方式，在畫作當中反映他希望傳達的意圖。

除了繪畫表現傑出之外，畢卡索還是知名的藝術雕塑家、版畫家、舞臺設計師及作家，身後留下超過兩萬件遺作。畢卡索也是西洋美術史上少數在生前即「名利雙收」的創作者之一（一般都是過世之後才出名）。

畢卡索於一九七三年四月在法國去世，享壽九十二歲。當時，他與妻子正招待友人前來晚餐，畢卡索辭世前所說的最後一句話是：「為我乾杯吧，為我的健康乾杯，你知道我已經沒辦法再喝了。」

表現主義的三大要點

❶ 相較於於描繪肉眼所見的印象派，表現主義把重點放在人類的內心層面。

❷ 德國的表現主義以貧富差距和社會不安等為主題。

❸ 並沒有統一的風格，表現方式較為多元。

《吶喊》——愛德華·蒙克

（一八九三年，油彩，挪威國家美術館）

此畫描繪的，是精神遭侵蝕的瞬間

這位站在橋上，以雙手搗住耳朵，一邊張開嘴，身體呈現扭曲形狀的骷髏人物給人相當強烈的印象。背景則有令人聯想到鮮血般的紅色夕陽，像浪潮般覆蓋整片天空；就連港灣的潮水也呈現扭曲狀。

光是站在這幅畫作前，就會讓人產生一股不安的情緒。這是挪威出身的畫家蒙克的名作《吶喊》（*Skrik*），也是世界上最知名的畫作之一。

這位人物到底在害怕什麼呢？畫中並沒有任何提示。我們只看得到被夕陽染紅的橋墩，以及他身後兩個不知其為何許人也的模糊身影。

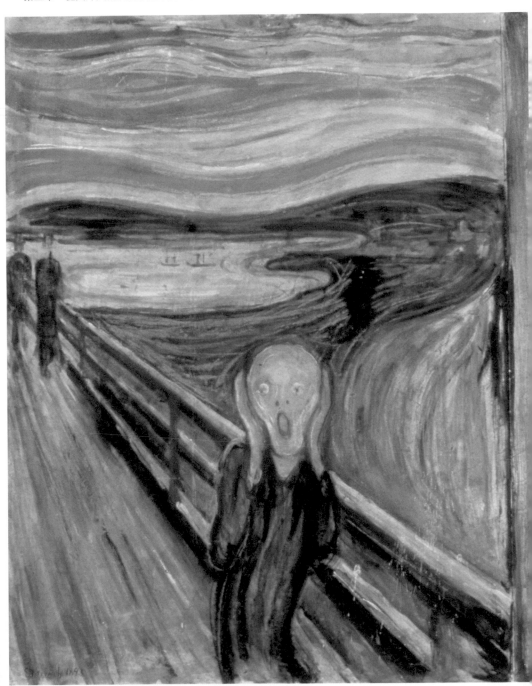

雖然經常被人誤會，但這幅作品中在「吶喊」的，其實並不是畫作裡那位正在尖叫的骷髏人物。這幅畫的創作原型，出自蒙克的日記。

「我和兩個朋友一起散步，太陽即將西沉。突然，天空呈現一片火紅。我站在原地，萬分疲憊地倚靠著欄杆。當時所見到的景色，就像是藍黑色的峽灣和街道遭到火炎般的鮮血吞沒似的。朋友若無其事地走著，而我卻因為猛烈襲來的不安在原地無法動彈。然後，我聽到大自然從那一頭傳來無盡的吶喊。」

是的，蒙克的日記清楚寫道「聽到大自然從那一頭傳來無盡的吶喊」，也就是說，**真正在吶喊的是大自然，而非畫中這位骷髏人物**。而這幅畫的德文原名，正是《大自然的吶喊》（*Der Schrei der Natur*）。

當然，現實生活中不可能聽見大自然的吶喊，蒙克只能用一位「在日落時分突然產生幻聽或是幻覺」的人物，因為感到恐怖而摀住耳朵、努力對抗不安；並藉由他的所見所聞與驚恐的反應，來表現大自然的吶喊。

其實蒙克本身即患有精神疾病，在私人生活中，他總是飽受幻聽、幻覺或妄想等精神症狀所苦。而這幅《吶喊》便是根據這些實際體驗所創作出的作品。**或許是**

因為蒙克的精神協調有些偏差，所以才能用繪畫呈現這些一般人眼中的世界，而鑑賞者則會產生有如被捲進那個世界的不安感。

蒙克在挪威出生，父親是專門幫助貧窮下層階級治病的醫師，他自小就經常接觸疾病和死亡。母親在蒙克五歲時離開人世，姊姊也在他青春期時死亡。或許就是這一連串的不幸，侵蝕了蒙克的精神。

話雖如此，我曾聽精神科醫師說過，人類罹患精神疾病的時候，是沒辦法完成繪畫的。從這一點來看，這幅作品應該是在蒙克症狀比較穩定的時候畫的吧。

順道一提，蒙克是擁有驚人技術的畫家，所以這種獨特的筆觸表現應該都是他仔細計算過的。此外，也是從這個時期開始，他這種病態的創作性才開始被藝術界所接受。

步驟二 從歷史背景鑑賞

十九世紀末的技術革新，帶來了厭世氛圍

十九世紀末，科學萬能主義、合理主義等在歐洲快速發展。

當時，「第二次工業革命」帶來的各式活動在歐美各地展開。火車或汽船、汽車的改良和飛機的問世、電信與電話的實用化、柴油發動機、照片、電燈泡和留聲機的發明，與現代生活息息相關的各種技術，都在這個時期相繼登場。

在那段期間，人們開始對生活環境的劇烈變化感到困惑，**無法跟上潮流的人經常感到失落與「被強迫」**。偏偏當時適逢世紀末，各式「末日論」也趕來湊一腳，整個社會充斥著厭世的氛圍。所以，當時的德國哲人弗里德里希‧尼采（Friedrich Nietzsche）提出「上帝已死」學說，引起了眾人共鳴。

總而言之，**世紀末藝術充分反映了人們對於新時代的不安。**

世紀末藝術通常是指一八九〇年代～二十世紀初期，各式作品中呈現強烈的幻想、神祕、與頹廢的傾向。

否定道德性美感，以頹廢美學為宗旨的 **「頹廢藝術」** （Decadence Art）、由法國的居斯塔夫・莫羅（Gustave Moreau）為代表，神祕地描繪神話或《聖經》世界的「象徵主義」（Symbolism）、參考日本東洋美術，表現動植物有機性曲線的「新藝術運動」（Art Nouveau）等，都屬於世紀末藝術。

值得注意的是，世紀末藝術並沒有專屬的風格，在歐洲各地有著各種不同型態的表現。在巴黎，土魯斯・羅特列克（Toulouse Lautrec）的海報、阿爾豐斯・慕夏（Alphonse Mucha）的版畫及插畫、艾米里・加利（Émile Gallé）的玻璃工藝等，都相當受歡迎。同時，古斯塔夫・克林姆（Gustav Klimt）的官能性繪畫，也在維也納掀起話題。

那種世紀末藝術所表現的，不是真實世界的對象物，而是死亡、夢想、性愛、悲劇性神話、幻想故事、頹廢、絕望、怪物、倦怠等**不具實體的事物**。因此，描繪人類的孤獨、不安、死、嫉妒等主題的蒙克，同樣也被定位為挪威世紀末藝術的代表性畫家。

抽象繪畫的開端的三大要點

❶ 現實主義的終點，即為抽象繪畫的誕生。

❷ 可分為描繪人類內心的「自我表達抽象」，以及表現世界觀與宇宙觀的「幾何抽象」。

❸ 抽象繪畫企圖把表現削減至極限，並致力於單純化。

《紅、黃、藍、黑的構成》——皮特・蒙德里安

（一九二一年，油彩，荷蘭海牙美術館）

以垂直和水平表現這個世界

步驟一 從作品表現鑑賞

左頁這幅以簡潔的縱橫黑線，與紅、黃、藍區塊組成的作品，是幾何抽象畫家蒙德里安的代表作。此作品據說是他長年不斷試錯，最終得到的結論。

看了這幅沒有畫出任何具體性物件的作品後，或許有人會絞盡腦汁，企圖了解箇中的含意。實際上，**蒙德里安並沒有把任何具體性的對象抽象化。他畫的正是「這個世界的模樣」**。

蒙德里安相當推崇**神智學**（Theosophy），企圖透過神祕的直覺、幻覺和冥想等方式，獲得與上帝相關的神聖知識及高度認知；只要站在神智學的立場，現實世

界就可以維持完美的協調，所以他用水平線和垂直線來表現這個協調。

那麼，如果不具備神智學知識，就沒辦法好好欣賞這幅畫了嗎？我並不這麼認為。因為這幅畫讓人感到心靈平靜，相當不可思議。

最大的原因在於，這幅畫基本上是由四方形構成。**如果把我們平常看到的物件進一步抽象化，就能發現大部分都是呈現水平和垂直。**佇立在商業區的大廈是如此；房間裡面的擺設也是如此；就算是大自然環境也一樣，大地和生長在大地上的花草或樹木，也都可以簡化成水平和垂直。

換句話說，如果把我們看到的事物徹底抽象化，絕大部分都會變成水平和垂直，這便是蒙德里安的想法，並把由水平和垂直構成的理想平衡畫成這幅作品。

《紅、黃、藍、黑的構成》以呈格子狀交錯的數條直線和橫線構成，而填滿色彩的四個區塊，在分別讓人感受到沉重感的同時，彼此又利用和諧的色彩取得平衡。

荷蘭出身的蒙德里安，原本是在阿姆斯特丹國立美術學院接受傳統美術教育的現實主義者。一九一一年，他在阿姆斯特丹舉辦的美術展上接觸了立體主義後，便因深受感動而搬遷至巴黎。

在此之後，他根據畢卡索和布拉克提倡的立體主義理論，試著把事物簡化成平面、幾何的型態，而在過程中，他逐漸對抽象產生興趣，並決定朝著自身所構思的「立體主義的未來」邁進。對於這項轉變，蒙德里安這麼說：「我漸漸了解，過去的立體主義無法讓我理解自己所發現的邏輯結論。也就是說，由立體主義發展出的抽象化，並不適用於簡化現實表現的終極目標。」

蒙德里安深信唯有簡化造形，才能真正達到現實的表現，因而進一步探求更深入的表現。**他認為留下主題訊息，例如形狀或是色彩，並不是純粹的現實**。於是，他把所有多餘部分逐一剔除，最後便得到黑色的上下左右直線，以及那些線條所框起來的各種大小不一的方形色塊。

看到蒙德里安的作品，往往會使人產生「這到底代表什麼意思？」、「作者究竟想表達什麼？」等想法。這時，請試著回顧一下西洋美術史的變遷。反映真實感情的繪畫在野獸派時期誕生，接著，繪畫的視點在立體主義時期變得更加自由。接下來便是**進一步放棄對象物的真實表現**，而這條道路的盡頭便是抽象畫。請暫時拋下既有觀念，享受作品所帶來的極簡形象。

從紐約的都市街景，找到最接近完美協調的存在

二次世界大戰開始之後，蒙德里安把創作據點轉移至美國紐約。在那裡，他看見了垂直佇立於地面的高樓大廈、呈棋盤狀劃分的曼哈頓街道。**對蒙德里安來說，紐約似乎是個相當舒適的居住環境**，因此，他以紐約街道為主題，留下了許多像《百老匯爵士樂》（*Broadway Boogie-Woogie*）那樣的作品。紐約井然有序的高樓大廈，合理且效率絕佳的姿態，在蒙德里安眼裡，是相當美麗的景色。

在紐約這個五光十色的都市裡，蒙德里安來到了一個沒有戰事紛擾的世界，在此創作的作品比過去更為明亮、抽象，充分反映了紐約的現代經驗。他融合了過去不同時期的作品風格並加以延伸，色彩、線條呈現輕快的律動，畫面的音樂性在此達到最高境界。

順道一提，《百老匯爵士樂》的英文名稱裡之所以會有「Boogie-Woogie」（布基烏基），是因為他很喜歡美國爵士 Boogie-Woogie 的拍子和旋律。

執著於垂直和水平世界的蒙德里安，私底下似乎很討厭那些曖昧或缺乏原則性**的事物**。在舞蹈方面，他喜歡舞步幾乎呈直線性的探戈。另外，他也不喜歡親近大自然，所以在餐廳用餐時，他不會選擇靠窗或是可以看見樹木的座位。在歐洲，蒙德里安的繪畫給人宛如身處極地的冰冷印象，但這幅《紅、黃、藍、黑的構成》，則能讓人感受到象徵抽象藝術開端般的熱烈情懷。

蒙德里安跳脫繪畫框架、不描繪特定事物、追求表現本身的創作態度，在經過各種不同時期的變化後，為後續的**抽象表現主義**和**極簡主義**所繼承。

《白色上的白色》——卡濟米爾・馬列維奇

（一九一八年，油彩，紐約現代藝術博物館）

步驟一　從作品表現鑑賞

這是一幅沒有描繪對象的畫作

在塗成白色的正方形畫布上，畫上一張傾斜的白色正方形，這是馬列維奇的《白色上的白色》（White on White）。大家看得懂這幅作品在表達什麼嗎？

這個問題也許毫無意義，因為馬列維奇並沒有把任何事物當成描繪對象。

蒙德里安的抽象畫，是在表現他所認為的世界法則。相較於此，馬列維奇的這件作品則是「沒有對象」。基本上，抽象畫之所以難懂，就在於很難了解作者試圖表達的含意，也就是很難理解作品所描繪的對象。

更妙的是，馬列維奇甚至連描繪的對象都沒有。他為什麼要這麼做？

其實，馬列維奇認為「繪畫自誕生以來，人們就被迫束縛在對象物裡」；為了不被所有對象物束縛，他便排除掉一切，採取沒有描繪對象的做法。馬列維奇把這個概念命名為**至上主義（Suprematism，又稱絕對主義）**，認為藝術具有獨立性。

所謂獨立性是指不需依賴任何事物，自己本身就可以獨立存在。

過去，馬諦斯或畢卡索即便再輕視對象，還是會在作品裡畫上可以供人辨識所繪對象的事物。**馬列維奇認為，那樣的繪畫稱不上完美，只要受對象物束縛、被時代潮流左右，繪畫就不會真正的獨立**——所以他主張把所有的對象排除在外。

如此一來，他所描繪的內容便呈現幾何學型態，**以單純的形狀構成**。馬列維奇甚至認為正方形是最完美且純粹的形狀。創作時唯一需要的，只有畫家具備的直覺和感覺。這樣的深入探討到了最後，便在《白色上的白色》裡開花結果。

就像佛家語「色即是空」，所謂的色即是空，指的是存在於世上的一切（色）都不具有特定的本質（空），馬列維奇這幅把一切都剔除的作品，或許正如這句話所說。其實馬列維奇提出這個想法時，很怕因此全面否定過去的繪畫。的確，發表這幅作品確實需要相當大的勇氣，以及充分的理論武裝。

從歷史背景鑑賞

俄羅斯革命後誕生的烏托邦思想

馬列維奇出生於俄羅斯，在莫斯科學習美術。

第一次世界大戰之前的莫斯科，是全歐洲前衛藝術活動最活躍之處。因此，出現馬列維奇這樣的前衛畫家一點都不稀奇。另外，俄羅斯的地理位置距離巴黎十分遙遠，也是促使他成功的原因之一。

由於距離巴黎較遠，**以馬列維奇為首的俄羅斯前衛創作者們，得以更客觀地觀察從印象派開始，一直到塞尚、馬諦斯、畢卡索的風格變遷。**

馬列維奇在分析西洋美術流派的變遷後，同時思考當時的科技進步，對之後的藝術所帶來的影響，最後，他認為沒有對象的世界，才是繪畫藝術的終極做法，因而提出了至上主義。

當時俄羅斯的社會背景，也進一步推動了馬列維奇的想法。推翻羅曼諾夫王朝（House of Romanov）的俄羅斯革命剛結束不久，**受到壓抑的絕對王權時代就此落**

幕，全新的烏托邦揭開了序幕。在這樣的時空背景下，馬列維奇認為藝術也應該具備推翻既有做法的全新理念。

馬列維奇說「白色的無盡深淵就在我們面前」。在他眼裡一切都是空的，白色則代表他的理念。理解上述原因後，重新回頭觀賞這個作品，大家應該就能感受到他那企圖超越一切的極致美感，就像在山頂被三六〇度全景圍繞般遼闊。

俄羅斯革命之後，馬列維奇在他深信烏托邦的社會主義國家——蘇聯的國立藝術學校任職，他把熱情投注在無對象建築物上，並積極推廣符合理想社會的藝術。

然而，馬列維奇深信的自由，不過是短暫的夢想。蘇聯政府開始把提倡至上主義的馬列維奇等前衛藝術家視為危險分子，並以社會主義寫實主義（Socialist realism）取而代之。最終，前衛藝術家們因為政治強人史達林（Stalin）的登場，遭到全面性的肅清。

馬列維奇的理想遭受毀滅，只得在晚年回到了具象畫領域，**這時的他所描繪的內容，都是討政府歡心的田園風景。**曾經追求至高無上的美感，最終卻落腳在讓人聯想到印象派的具象風景畫，不知馬列維奇的心情會是如何？

巴黎畫派的三大要點

❶ 並無特定統一的思想與風格，崇尚閒適與自由。

❷ 畫家們住在租金便宜的公寓，以強烈的個人風格為基礎。

❸ 不迎合當代流行的畫風、不願隨波逐流，擁有獨立的個性。

《橫躺的裸婦和貓》——藤田嗣治（Léonard Foujita）

（一九二二年，油彩，巴黎小皇宮美術館）

步驟一 從作品表現鑑賞

如白瓷般光滑的乳白色肌膚，是怎麼畫出來的？

十九世紀末，藤田嗣治在明治後期的日本出生；其後在他超過八十歲的人生中，約有一半都在法國度過，是為巴黎畫派中最成功的人物。

藤田大約在二十歲後半前往巴黎，住在蒙帕納斯的一間公寓裡。由於當時的蒙帕納斯地區租金很便宜，許多從各國來到巴黎的藝術家都和藤田一樣，選擇在此落腳。順道一提，藤田的鄰居正是莫迪里安尼（見第一七九頁）。

最初，藤田曾陷入三餐不繼的窘境，冬天時甚至把自己的畫作拿來焚燒取暖。

所幸，他充滿東洋異國情調的細膩畫風終於受到認同，三年內便嶄露頭角，甚至還

Foujita Foundation, Nude Stretching Out with a Cat, 1921 © Foujita Foundation / ADAGP, Paris - SACK, Seoul, 2019

在當地舉辦了個展。

一九二一年，藤田在秋季沙龍展出的作品廣受好評，一舉躍身為時代新寵。而在秋季沙龍最獲讚揚的，正是這件作品中女性的「乳白色肌膚」。**藤田畫出的乳白色，有著宛如白瓷般的光滑感，據說就連畢卡索都十分讚佩，駐足觀賞了三小時之久**。畫中女性的雪白肌膚宛如從漆黑背景裡幽幽地浮現，這種使雪白肌膚更加鮮明的技巧，是藤田在一九二〇年代確立的手法。因為若是單憑油畫決勝負，藤田是怎麼樣都比不上其他巴黎畫家們的。

藤田參考的是浮世繪女性肌膚的美感，他採用黑色描線等日本傳統繪畫的技法，交織出這種特殊的「乳白色質感」。過去，沒人知道藤田究竟是用什麼方式畫出那種乳白色。因為在繪畫製作期間，藤田從不允許任何人進入畫室。而這個謎團終於在近年修復畫作時解開了。

藤田使用硫酸鋇（Barium sulfate）打底，然後在塗上以一比三的比例，將碳酸鈣（Calcium carbonate）和鉛白（White lead）混合的顏料。**碳酸鈣和油混合之後，**

會略帶黃色，這個隱隱約約的黃色，便是畫中人物呈現乳白色肌膚的祕密。

二〇一一年，更進一步證實，**藤田為了表現出乳白色質感，使用了市售的嬰兒爽身粉。**神奈川縣箱根町的ＰＯＬＡ美術館，為了舉辦藤田作品展進行調查。過去，攝影師土門拳曾拍過藤田在二戰時期返回日本時使用的畫室，結果當時所拍攝的照片裡，出現了市售嬰兒爽身粉，由此便可看出藤田創作時的彈性與多元性。

步驟二 從歷史背景鑑賞

二戰前於巴黎大放異彩，二戰後於法國終老

藤田從小就喜歡畫畫，高中畢業後更決定前往法國留學。然而，在森鷗外[3]的

3 日本明治～大正年間小說家、評論家、翻譯家、醫學家、軍醫、官僚，二次大戰前，森鷗外更是與夏目漱石齊名的文豪。

勸誘下，他選擇進入東京美術學校（現在的東京藝術大學美術系）的西洋畫科系。

明治時期的日本，在文明開化的呼喚下，政治、經濟、醫學等領域積極西化。

美術界也不例外，當時，從巴黎留學歸國的黑田清輝等人便受到了重用。

黑田清輝師從官展（巴黎沙龍）外光派 4 的拉斐葉・柯倫（Raphael Collin），更把融合了印象派與學院派的「印象學院派」引進日本。那個時候，藤田的繪畫仍處於灰暗作風，完全無法獲得黑田等人的讚賞。

之後，藤田前往巴黎，認識了莫迪里安尼等巴黎畫派的畫家們。然後他又透過莫迪里安尼，認識了畢卡索、亨利・盧梭（Henri Rousseau）和莫依斯・基斯林。結交這些朋友後，藤田終於知道，野獸派和立體主義才是全新的二十世紀繪畫。在此之前，藤田一直以為在日本學習的「黑田清輝流的印象派」便是西畫正統，因而大受打擊，並決定捨棄過去所學習的畫風。藤田也在自己的著作裡提到：「我回到家的第一件事，就是把黑田清輝老師指定的畫具箱砸個粉碎。」

藤田本人也曾對外宣稱：「我的身體在日本成長，而我的畫則在法國成長。」

果真，藤田的才能便是在巴黎畫派中綻放出來的。

而從藤田的際遇裡，我們也不難看出，當時的日本遠遠落後於世界潮流的事實。藤田在法國以畫家身分獲得名聲之後，法國政府還頒發了法國榮譽軍團勳章（Legion of Honour）給他。原本一切看似順利，他卻在二次世界大戰前被迫返國（編按：二戰時日本為軸心國，與同盟國的法國敵對）。

回到日本的藤田受聘擔任陸軍美術協會理事長，前往中國和南方戰線描繪戰畫。於是他透過《阿圖島玉碎》（Fianl Fighting on Attu）等知名的戰爭作品，發現了有別於女體的全新表現世界。

然而，二戰爭結束時，身為陸軍美術協會理事長的藤田卻遭受一連串的罵名。

眾人為了明哲保身，把所有的責任全都歸咎在藤田一個人身上，藤田因而成了日本美術界的叛徒。甚至，由於GHQ（同盟國最高司令官總司令部）試圖蒐集具有美

4 外光主義（Pleinairism）又稱露天派或外光派，意思為直接在日光下做畫，回到畫室後也不會做出任何修改。外光主義起源於印象派時期。當時各地藝術家大多在畫室內做畫，卻意外發現室外和室內光線對顏色的細微影響，後續便引起了潮流，繼而自成一派。

術價值的戰爭畫，日本美術界便批判與其合作的藤田，是個「把靈魂賣給歐美的畫家」、「賣國賊」、「美術界之恥」。

令人意外的是，藤田並沒有對此做出任何反駁，獨自一人背負美術界所有戰爭責任；並前往巴黎、捨棄日本國籍，以全新的法國人身分倫納德・藤田（Léonard Foujita）繼續往後的生活，並在八十一歲時辭世。

後半生以外國人身分在巴黎畫派活躍的藤田，就算回到祖國日本也是個外國人。這便是他在過去那段，仍無法與保守僵化對抗的大時代中，一路走來的人生。

《扎辮子的少女》──亞美迪歐·莫迪里安尼

（一九一八年，油彩，名古屋市美術館）

步驟一　從作品表現鑑賞

畫中人物眼睛與牙齒的直白表現，源自對非洲雕像的熱愛

莫迪里安尼的作品幾乎都是人物畫，風景畫僅四件，靜物畫則一幅也沒有。

他所描繪的人物畫特徵是面無表情、頸部、臉和身體細長，以及用黑色塗滿的杏仁狀眼睛。但第一八一頁這幅《扎辮子的少女》（Girl with Pigtails）主角的眼睛卻沒有被塗滿，還可以從微張的嘴裡看見牙齒。

創作這幅作品時，莫迪里安尼並不在巴黎，而是法國南部尼斯（Nice）。他在那裡治療結核病時，因為特別喜歡當地結識的這名少女，便透過眼睛和牙齒的直白表現，來傳達她給人的感覺。

另一方面，少女宛如朝上下延伸般的臉部和身體，也是莫迪里安尼的獨特手法。據說這是受到他當時的畫商保羅・紀庸（Paul Guillaume）收藏的非洲雕刻影響。這些非洲雕像並不是單純的美術品，而是用來守護先祖墳墓的守望者，**其精神靈性就表現在那些獨特的形狀上頭**，聽說莫迪里安尼得知後十分感動。

非洲雕刻藉由變形成縱長形的臉部形狀，以及單純刻畫的眼睛和鼻子來表現神祕感。這些特徵和莫迪里安尼所描繪的人物畫完全相同。

莫迪里安尼不光是畫風受到雕刻影響，在他一九〇八年，結識了羅馬尼亞出身的雕刻家康斯坦丁・布朗庫西（Constantin Brâncuşi）之後，**便把對繪畫的熱情轉移到雕刻上**。再加上他也很崇拜故鄉義大利的米開朗基羅，於是決定投入石像創作。然而，石像雕刻不僅成本昂貴，同時也不易出售，另外，雕刻所產生的粉塵，更會使結核病惡化；創作時，也會在體力方面造成極大的負擔，所以他便在一九一四年的時候，放棄了以雕刻家為生的念頭。

步驟二 從歷史背景鑑賞

否定立體主義和抽象畫，畫作透露著鄉愁

世界的霸主，十六世紀後半～十七世紀前半為西班牙；十七世紀時為荷蘭；十八世紀後半時，霸權轉移至英國，直到第一次世界大戰爆發。但在**藝術或文化方面，則是從十九世紀開始，就一直以法國巴黎為世界中心。**

讀到這裡，大家或許會好奇，明明義大利才是文藝復興的發源地不是嗎？實際上，自從法國在十五世紀創建出統一的國家之後，歷代的國王便不斷地舉兵侵略義大利。每次侵略成功，法國軍隊不是把李奧納多・達文西等畫家、音樂家或主廚帶到法國，就是從義大利的麥第奇家族迎娶王妃。就在這樣的過程中，法國漸漸成為藝術大國。

進入十九世紀之後，法國的拿破崙一世對美術品十分感興趣，在征服了歐洲之後，他便把戰利品中的美術品全數集中至羅浮宮展示，這也是促使法國成為美術大國的最大主因。

第一次世界大戰和第二次世界大戰期間，這些在一九二○年代巴黎近郊活動的外國畫家們，就像一匹匹孤狼，完全無法歸納他們的畫風或樣式，唯一共同的，是他們的作品中都隱約透露著宛如浮萍般的鄉愁。**對巴黎而言，他們始終都是異鄉人**，只得把這樣的生活寫照融入創作當中。

另外，在二戰期間，也可以感受到被稱為**第二次美好年代（Belle Époque）**的巴黎氛圍。畫家們住在租金便宜的蒙馬特、蒙帕納斯地區，生活貧苦，一心追求日常且具象的主題。就像一群孤芳自賞的年輕人集中在華麗巴黎角落共同生活似的。

前文提過的畢卡索和莫迪里安尼一樣，因為非洲雕刻的影響，畫出了立體主義的起點《亞維農的少女》。不過，莫迪里安尼則對立體主義抱持否定態度。因為**立體主義終究只是個「手段」，並沒有把「生命」視為重點**。另外，他也否定抽象畫：「抽象使人疲憊，讓努力變得徒勞。一籌莫展。」

莫迪里安尼出生於義大利的利弗諾（Livorno），雙親是西班牙裔猶太人，就讀佛羅倫斯美術學院，最初在故鄉義大利時期，是以**塞納西畫派（Sienese School）**等古典藝術為基礎。

莫迪里安尼曾留下這麼一段話：「我所追求的既非現實，也非虛幻，而是潛意識，源自於人類本能的祕密。」他為此沉迷酒精和毒品，這或許也是為了探索本能的祕密。另外，這個時代的藝術不光是畫家，就連模特兒的個性也受到矚目。這幅《扎辮子的少女》充分地表現出畫家與模特兒之間的親密度。

之後，莫迪里安尼因為放任本能、尊嚴，過著自甘墮落的生活，而被美術界所孤立，長期被視為異類。他的作品直到三十五歲辭世後才受到讚揚，他短暫的人生則是持續與貧困和病魔纏鬥。

順道一提，莫迪里安尼的畫商紀庸深信他的每件作品都可以獲得極高評價，而買下了他的大部分畫作。莫迪里安尼之所以能為後世所知，紀庸可說功不可沒。

在現代美術市場中，莫迪里安尼是作品售價僅次於畢卡索的畫家。二○一八年五月，拍賣規模最大的蘇富比（Sotheby's），把他在一九一七年畫的裸婦畫帶到拍賣市場出售，最後，那幅畫以一億五千七百二十萬美元成交，創下了蘇富比成交金額的歷史新高。

達達主義的三大要點

① 否定所有人類理性與創造物的藝術運動。

② 企圖在無意義、無作為中找出美感。

③ 隨著第一次世界大戰結束而逐漸式微。

《噴泉》—— 馬歇爾・杜象

（一九一七年，重製品，法國龐畢度中心等處）

這是一件要你「別用視覺觀賞」的作品

左頁的作品是馬歇爾・杜象《噴泉》（Fountain）的重製品，其原創物位在何處早已不可考。一九五〇年後，相關單位才在杜象的監製之下，重新製作了十七件重製品，其中一件藏於京都國立近代美術館。

任何人一看就知道，**這件作品只是把陶瓷製的男性用小便斗朝上放置罷了**。實際上，這並不是杜象本人製作的藝術品，而是市售的工業製品，杜象只是在上頭簽名而已。更有趣的是，他簽的也是假名「R・馬特」（R. Mutt）；據說這正是源自於此小便斗製造商的名稱。

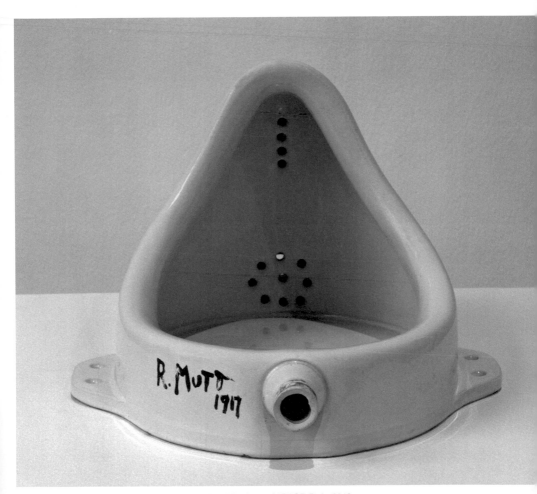

Marcel Duchamp, Fountain, 1963 © Association Marcel Duchamp / ADAGP, Paris, 2019

很少接觸現代藝術的人見了這件作品後，或許會歪著頭質疑：「這究竟算哪門子的藝術？」其實《噴泉》被視為二十世紀前衛美術最重要的里程碑，因此，杜象至今仍被稱為二十世紀的主要藝術家。

二○○四年曾舉辦一場票選活動，邀請五百位世界藝術的佼佼者，請他們選出五件「最具衝擊性的現代美術作品」。《噴泉》的票數甚至擊敗了畢卡索的《亞維農的少女》，成為第一名。正因如此，《噴泉》被許多人視為現代藝術的起點。

儘管《噴泉》並不是杜象第一次以現成物品創作的藝術，卻是他第一次把此類型作品安排在現代藝術展覽上展示並大肆宣傳。

值得注意的是，《噴泉》在一九一七年送交由獨立藝術家協會在紐約舉辦的展覽會時，也曾遭執行委員以「這種東西不是藝術」為由拒絕展出。（儘管獨立藝術家協會表示「只要支付一美元，任何人的任何作品都可以展出」。）

這件作品究竟哪部分稱得上藝術？或許很難一眼就看明白。因為這是一件否定

「以視覺觀賞藝術」的達達主義作品。

步驟二　從歷史背景鑑賞

當代興起「藝術是什麼？」的提問，另類作品盡出

許多第一次世界大戰之前的美術作品，都被杜象批判為「享受視覺刺激的視網膜繪畫」。他否定這些純粹以視覺觀賞的藝術，並提倡為精神（大腦）帶來快樂的**新藝術**。因此，他創作了這件《噴泉》。

以下揭露的事實大家可能會很意外，**杜象本身正是在紐約舉辦展覽會的獨立藝術家協會執行委員之一**。不過，在他以假名「Ｒ・馬特」將《噴泉》送展並遭到拒絕，他的夥伴們便在雜誌上發表了以下聲明：「馬特先生是否親手製作《噴泉》並不重要，他的『選擇』了什麼。他賦予這件生活用品一個全新的名字，並藉由全新的擺放方式，消除了它的實用意義。也就是說，他在此物件上創作了全新的概念。」

換句話說，《噴泉》的送展與遭拒，完全是杜象自導自演的一場戲。「小便斗一定不會被認定為藝術」，杜象打從一開始便知道會得到這樣的反應，但還是堅持

將《噴泉》送至協會展出。這種做法正是為了打破過去美術界所認定「唯有獨一無二的手工創作才有價值、才是美好」的守舊觀念。

杜象大膽使用小便斗這個和美感完全沾不上邊的工業製品（既有產品），對現有的價值觀拋出疑問。讓看了《噴泉》的人不得不思考：「所謂的藝術究竟是什麼？」至此，在過去漫長的西洋美術史中，被認為理所當然的藝術觀念，被徹底顛覆了。

我不知道杜象思考了多久才製作出《噴泉》，但在公開發表超過一百年的現在，還是有許多人在討論這件作品，這些論述也進一步提高了這個作品的價值。

杜象認為藝術不該是「用眼睛鑑賞的美麗事物」，而是「一種思考藝術的方法」。這樣的思考方式現在也延續至觀念藝術（Conceptual Art）當中。杜象這種利用既有物品創作的現成物設計（Ready Made）問世後，西洋美術有了極大的變化。

「繼杜象之後，還有什麼稱得上是藝術呢？」後世的藝術家就像在回應這個問題似地，開始前仆後繼地以全新的發想來創作。這正是杜象被視為現代藝術之父，並獲得高度評價的原因。特別在美國的藝術界中，他的作品更是擁有超凡的魅力。

順道一提，作品的原名 fountain 是英文，在日本翻譯成「泉」，但也有人認為應該翻譯成「噴泉」才對。因為這件作品不是大自然的泉水，而是噴泉這類人造物，後者的稱呼比較符合現成物設計的原則。

但若進一步細想，這件作品不過是個毫不起眼的小便斗，卻用美麗的「噴泉」稱呼之，感覺似乎有點諷刺？這正是**達達主義對第一次世界大戰的反動**，而相關的藝術運動與社會運動，也從這件作品發表之後開始。

超現實主義的三大要點

❶ 脫胎自達達主義，純粹描繪心靈層面的藝術運動。

❷ 作品中常會應用佛洛伊德精神分析等當代新理論。

❸ 分為「描繪潛意識」（達利）和「描繪成潛意識」（恩斯特）兩種類型。

《記憶的堅持》——薩爾瓦多‧達利

（一九三一年，油彩，紐約現代藝術博物館）

步驟一 從作品表現鑑賞

描繪深層潛意識的「偏執狂批判法」

達利這幅《記憶的堅持》（*La persistencia de la memoria*）最令鑑賞者印象深刻的，應該就是畫面中那些融化的時鐘吧。因此，這件作品有時又被稱為「柔軟的時鐘」或是「融化的時鐘」。

達利說，他是因為看到俄羅斯出身的妻子加拉‧艾略華特（Gala Devulina）在廚房吃的卡芒貝爾奶酪融化的樣子，才會產生「融化時鐘」的靈感。

在繪製這件作品的前年，達利便確立了「偏執狂批判法」（Paranoiac-Critical Method）。具體做法是，在潛意識裡將兩種不同的形象重疊，然後把看到的狀態

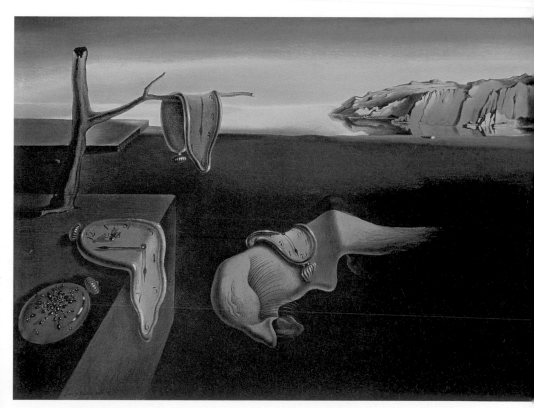

Salvador Dalí, La persistance de la memoire, 1931 © Salvador Dalí / VeGap, Madrid, 2019

表現出來。以這件作品來說，達利就是在潛意識裡，看到了「正在轉動的時間（時鐘）」和「逐漸融化的卡芒貝爾奶酪」，於是便把兩件事物融合在一起。

據說為了出現精神病般的幻覺，達利會在冥想狀態下做畫。他把那個狀態稱為「手繪的夢境照片」。這幅作品完成時，達利說：「我把最驚恐、害怕的事物都囚禁在畫面裡了。我沒有選擇餘地，只能把潛意識裡的形象，忠實地描繪在畫布上。」

話雖如此，達利畢竟把「自己」這個角色也當成了藝術的一部分，所以他的言論究竟有幾分真實，還是存在著爭議性。對於這個作品，許多藝評家認為是因為達利本身有性愛情結，另個說法則指出他有ED（男性勃起功能障礙）的困擾。原本應該堅硬的時鐘之所以融化，象徵著他害怕「萎縮」、「衰弱」。

這張畫的中央還有一隻神奇的白色生物，這是代表達利的自畫像，在其他作品中也曾出現。這隻白色生物經常閉著眼睛睡覺，代表他正在做夢。畫面左下角的橘色時鐘上爬滿了螞蟻，對達利而言，螞蟻是腐敗、死亡的象徵。小時候他曾看到被螞蟻吃到只剩外殼的昆蟲，對他來說，那是段相當恐怖的記憶。

遠處背景所描繪的，則是位在達利故鄉西班牙加泰隆尼亞地區（Catalonia），

從雙親的別墅看到的帕尼山脈風景。性愛情結、創傷，以及幼年時的回憶。這個作品以容易理解的方式，反映出了達利深層心靈的潛意識。

一九二九年，達利宛如一顆彗星般，在巴黎的美術界華麗登場，並以超現實主義的畫家身分大放異彩。當他來到美國後，更獲得了莫大的成功和極高的知名度，以畫家身分活躍於業界；同時也十分積極地投入電影、戲劇和時尚界等異業領域。

他和華特·迪士尼（Walt Disney）等知名人士合作，陸續發表著作，不斷在媒體上曝光。 在藝術和藝術家最理想狀態上投下一枚震撼彈的達利，可說是現代藝術的先驅之一。

步驟二 ｜ 從歷史背景鑑賞

世界局勢動盪之下的不安與壓抑

在意識型態上支持這種超現實主義運動的人，正是精神分析學的創始者西格蒙德·佛洛伊德（Sigmund Freud）。

佛洛伊德認為人類所有行動的背後，一定都有心理方面的依據；而那個心理性的依據，有一大半都存在於潛意識裡頭。以佛洛伊德理論為基礎的超現實主義者認為，**比起畫家本人的意識，更應該重視潛意識、集體意識，以及夢想和偶然等**，並以這樣的方式進行創作。

此外，當時的時代背景也有影響。**超現實主義開始時，法西斯主義（Fascism）正好興起，世界邁入第二次世界大戰**。美國方面，也在一九二九年時，發生了空前景氣瞬間蕭條，進而引起世界恐慌的負面氛圍。

在那樣不穩定的情勢中，**許多人儘管焦慮不安，卻還是努力壓抑著**。敏銳察覺到當代氣氛的藝術家們，便透過超現實主義的繪畫來表達人們的情緒。

像達利那樣，具象且寫實地把潛意識中的奇妙世界描繪出來的畫家們，有一個共同的特徵，那就是被稱為「**異地茫然感**」（Dépaysement）的表現手法。異地茫然感的意思是「處於不同的環境」；說得直白一點，就是讓事物存在於不應該存在的場所，或是在畫面上畫出不合理的形狀或尺寸，藉此創造出全新的形象。

使用異地茫然感的目的是，**藉由第一眼帶來的驚奇感，掃除鑑賞者過去的事物**

觀點和感覺、常識、既有觀念，讓鑑賞者的思想變成一張白紙，再重新喚起鑑賞者內心的新思路或新感覺。

在使用異地茫然感的超現實主義者中，雷內‧馬格利特（René Magritte）是最具代表性的人物，他在名作《靜聆之屋》（The Listening room）中，把平淡無奇的蘋果畫成超乎想像的大小，甚至將之放在意想不到的場所。

另外，喬治歐‧德‧奇里訶（Giorgio de Chirico）的形而上繪畫（Metaphysical Painting）《愛之歌》（The Song of Love），更把希臘雕刻、球、橡膠手套和汽車，毫無脈絡地排列在一起，這也是異地茫然感的表現手法。

如此一來，各位日後只要看到脫離現實的「奇妙畫作」，就可以認定「原來如此，這是超現實主義的異地茫然感手法」。

《都市全景》——馬克斯·恩斯特

（一九三五〜一九三六年，油彩，瑞士蘇黎世美術館）

步驟一　從作品表現鑑賞

運用各種偶然，將作品描繪成潛意識

在繪畫方面，馬克斯·恩斯特是超現實主義的開拓者。他率先使用自動書寫的技法，在不讓意識介入的狀態下，創作出各種超現實主義的繪畫作品。

其代表性的作品是《都市全景》（*The Entire City*）系列。這些畫作乍看之下像是一幅靜謐且美麗的夜景，但其實那顆像月亮的物件是太陽。光芒照映著古代遺跡般的建築物，建築物的下方茂密生長著不知其真面目的詭異植物；這些植物散發出詭譎氛圍，像是隨時都會動起來似的。

據說恩格斯具有幻視能力，經常產生各種物體會自行移動的幻覺。或許這就是

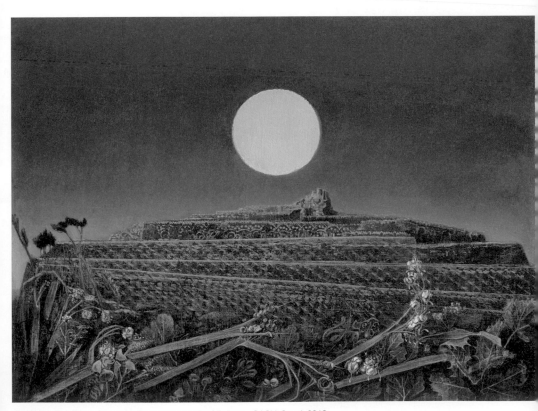

Max Ernst, The Entire City, 1935 © Max Ernst / ADAGP, Paris - SACK, Seoul, 2019

促使其畫作充滿幻想式形象的關鍵。由於他的作品充斥著各種不同的暗示，所以又

被稱為「魔幻寫實主義」（Magical Realism）。

這幅《都市全景》是恩斯特以自行發明的**刮擦技法**（Grattage，同樣屬於自動

書寫）描繪而成。Grattage是法語「刮擦表面」的意思。首先，在畫布塗上多層不同

種類的顏料，再把畫布放置在凹凸的素材上面。然後直接在那個狀態下，用調色刀

等工具刮除顏料，如此便只有畫布下方素材表面凸起部位的顏料會被刮除。在這之

後，畫面上的紋理就會浮現，這正是刮擦技法的用意。

廣義來說，這是版畫技法的一種，但究竟會產生什麼樣的紋理，則必須實際刮

擦才會知道結果。換句話說，用這種方式做畫完全是在碰運氣。

不過，就算產生預料外的顏料紋理，恩斯特還是會透過細微的調整或修正，繼

續把作品完成。因為對他來說，**這些偶然出現的形象，是他從潛意識裡持續迸發出**

來的靈感。

第一次世界大戰大戰爆發後，恩斯特提出**科隆達達**（Cologne Dada）的反藝術流

派，但當世界大戰二度爆發後，他決定遠離戰火，於是便和布勒東、杜象等人一起

逃亡到美國紐約。

恩斯特等人在紐約創立了超現實主義社群，並與阿希爾・戈爾基（Arshile Gorky）、傑克遜・波洛克、羅伯特・馬哲威爾（Robert Motherwell）等人來往，成為後續美國現代美術眾多年輕藝術家的支柱。後世更以他們為中心，在美國興起**抽象表現主義的風潮**。

步驟一　從歷史背景鑑賞

恩斯特之後，各種自動書寫的潛意識探求法不斷出現

一八九一年，恩斯特出生於德國科隆郊外；二十一歲時，他在科隆舉辦的展覽會上看到梵谷和高更的作品，深受感動，因而決定成為畫家。

之後，他在兩年後開戰的第一次世界大戰中，被配屬到砲兵隊，歷經了悲慘的戰爭。當恩斯特從戰場返鄉後，便創立了科隆達達這個流派。在科隆達達時代，他所構思出的是獨特的拼貼畫。

畢卡索等人早已使用過拼貼畫，恩斯特採用的技法則是透過不同素材的組合，擺脫素材原本擁有的形象或性質，藉此製作出全新的樣貌。他最常使用的素材是雜誌、剪報、緞帶、圖畫、照片等。

歷經科隆達達之後，恩斯特加入了超現實主義，持續推動拼貼畫，並完成了系統性的理論化。對於拼貼畫，他是這麼說的：「當我想看到兩種不同性質的素材偶然相遇的成果，我就會做出嘗試。」

恩斯特的祖國是德國，而他描繪這幅《都市全景》的時候，正逢阿道夫・希特勒（Adolf Hitler）率領的納粹德國（Nazi Germany）持續壯大期間。畫中詭異的寧靜感，或許就是在影射恩斯特過去參加科隆達達時的不安與悲觀心理。

恩斯特認為潛意識裡封印著無限的形象，而偶然性的凸顯，便是導出那些形象的方法。因此，除了拼貼畫之外，他也會嘗試其他各種方法，企圖從偶然性中找出繪畫的形象。例如，被稱為**「拓印法」（Frottage）**的手法也是其中之一。具體做法是把紙放在凹凸物上，並用鉛筆等工具，把凹凸感描繪出來。

甚至，他也嘗試過在畫布上揮動裝有顏料的罐子，企圖得到意料之外的結果。

恩斯特便是透過這些技法來描繪這些「偶然被創作成潛意識」的魔幻作品，這樣的他可說是自動書寫的先驅。

其他的超現實主義者，也會利用各種不同的方法誘出潛意識。胡安‧米羅（Joan Miró）是描繪自己在貧困生活期間，因空腹而產生的幻覺；安德烈‧馬森（André Masson）則會藉由藥物，以人為方式製造出恍惚狀態。

多變的抽象繪畫的三大要點

❶ 美國紐約首次成為西洋美術史的中心。

❷ 躲過二戰摧殘的紐約藝術家漸漸嶄露頭角。

❸ 潑濺、撕裂畫布等，不依賴畫筆的挑戰方式不斷出現。

《One Number 31,1950》——傑克遜·波洛克

（一九五〇年，油彩，紐約現代藝術博物館）

行動繪畫的先驅者

美國抽象表現主義的旗手傑克遜·波洛克，其繪畫手法被稱為**行動繪畫**。行動繪畫並不追求小心翼翼地用畫筆把顏料塗抹在畫布上，而是採用滴落、潑濺的繪畫樣式。這是波洛克在一九四三年的時候自行開發出的方法。

波洛克不像一般人做畫那樣，把畫布放在畫架上，而是直接攤平在地板上。然後把顏料噴濺在畫布上頭。方法大略分成兩種。一是用刷毛或鏝刀，讓顏料從上面往下滴落的「滴淋法」（Dripping）；另一種則是一邊傾倒顏料，一邊跟著畫線的「澆淋法」（Pouring）。

除此之外，他有時也會揮動畫筆，使顏色呈飛沫狀噴濺，或是揮動鑽孔的顏料罐，一邊讓顏料灑落在畫布上。除了顏料之外，波洛克也會使用琺瑯漆或鋁漆之類的商業用塗料，在研究顏色材料的黏度等特性後靈活運用。

波洛克採用這些技法的原因，就和超現實主義的自動書寫一樣，是為了**直接把潛意識反應到圖像上**。逝世於俄羅斯的超現實主義畫家約翰・格雷厄姆（John Graham）是波洛克的朋友，波洛克從格雷厄姆身上學到了佛洛伊德和卡爾・榮格（Carl Jung）的思想，因此才對「從潛意識中產生藝術」這件事有了更深的理解。

在這之後，一九三六年，波洛克參加了墨西哥壁畫家大衛・阿爾法羅・西凱羅斯（David Alfaro Siqueiros）主辦的實驗室。他在那裡學到了噴槍、氣刷，以及使用特殊塗料等繪畫技法，因而發明出行動繪畫。順道一提，據說把畫布放在地板上描繪的靈感，來自於美國原住民的砂畫。

波洛克的畫作缺乏傳統意義上的構圖主軸與中心，屬於全方位的作品。這一點在西洋美術史上，也是極為創新的做法。值得注意的是，他在做畫時的動作，並非完全交給潛意識處理，波洛克本身會刻意控制顏料滴落的位置和分量。

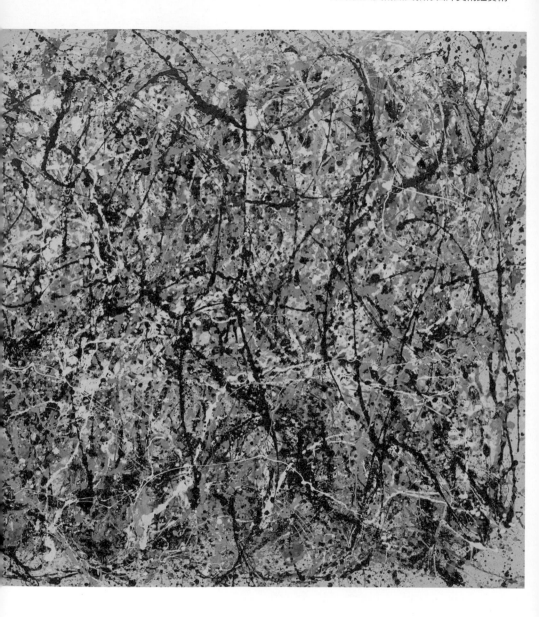

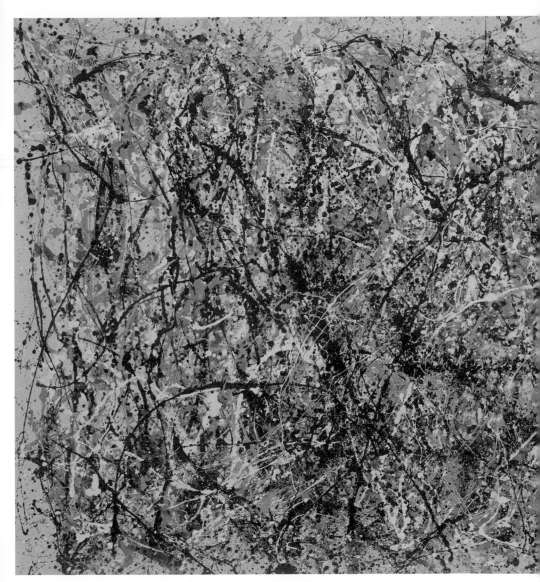

以結果來說，波洛克的做法是**讓潛意識成為表象，並以具體的形象呈現**。他會透過行動，**把色彩的純粹能量和自身體內的能量，同時解放在畫布上頭。**

對於比較少接觸現代藝術的人來說，也許會覺得「這種抽象的繪畫，不管怎麼看都看不懂」。我們該如何欣賞這種作品呢？答案就在波洛克自己說的這段話：

「所謂抽象畫應該是一種享受，就像欣賞音樂那樣。或許不久之後，你會喜歡它，也或許會討厭它。不過，**無論如何，都不需要太過認真。**」

看到波洛克的作品時，有一種宛如全身被包圍般的刺激感，就像是在小小的現場演唱空間，聆聽自由爵士樂或搖滾音樂一般。大家在欣賞這類抽象畫作時，就先以感性的方式解讀，然後在細細品味之後，再動腦回想本節提及的相關知識即可。

波洛克把所有的能量投注在行動繪畫上，但不知是否因為被外界稱為「足以代表美國的畫家」而感受到沉重壓力，抑或是年輕時的酒精依賴症候群復發，波洛克在《One Number 31, 1950》這幅畫作完成之後便逐漸消沉。一九五六年的夏天，他在駕車時出了車禍，年僅四十四歲便離開了人世。

步驟二　從歷史背景鑑賞

不被政治利用的抽象畫才是真正的藝術

波洛克以行動繪畫描繪的作品，受到當時美國最有影響力的美術藝評家克萊門特·格林伯格（Clement Greenberg）極高的讚賞。

格林伯格說「在藝術的世界裡，過程比結果更加重要」，同時主張「所有的藝術都必須是前衛的」。

當時的納粹和蘇聯等社會主義國家都禁止抽象繪畫，並改以現實主義藝術宣揚國威。標榜自由主義的格林伯格對此提出異議，認為不被政治利用的抽象藝術才是真正的藝術。**第二次世界大戰結束後，波洛克因為作品本身的自由奔放性，而成了自由主義陣營的領導者，同時也被公認為美國的象徵。**

一九五〇年代，第二次世界大戰結束，進入新世界的冷戰時代。美國和蘇聯開始運用各自的影響力，企圖爭奪世界的主導權。接著，美國成了世界的新霸權，揭開後續「美利堅治世」（Pax Americana，又稱美利堅和平）的序幕。電視等大型家

電製品、摩天大樓、大型車輛等新產品陸續問世，電影界的詹姆斯・狄恩（James Dean）、音樂界的艾維斯・普里斯萊（Elvis Presley）等代表人物也陸續登場，整個國家進入富饒、繁榮的時代。

而最能象徵美國一九五〇黃金年代的藝術家，正是波洛克。

《空間概念‥期待》——盧齊歐‧封塔納

（一九六三～一九六四年間，水彩，個人收藏）

步驟一　從作品表現鑑賞

首度將「三次元」導入繪畫的作品

在紐約發展抽象繪畫的同時，來自義大利的前衛藝術家盧齊歐‧封塔納，創作了第二一七頁這幅名為《空間概念‥期待》（*ConcettoSpaziale，Attesa*）的作品。他用刀在塗滿紅色的畫布上，割出了平緩的曲線。

文藝復興以來，畫家們一直在繪畫上套用各種不同的變化，不過，**封塔納則是第一位用利刃割開畫布，為繪畫加上「三次元」物理性變化的畫家。**（當然，因為創作碰到瓶頸而撕毀畫布的畫家，應該也不少。）

把刀痕本身當成藝術作品的做法前所未聞。對於割破畫布的理由，封塔納是這

麼說的：「作為一個畫家，當我割破畫布時，就代表我不打算創作。為了超越封鎖在繪畫裡的空間，讓空間無限擴張，**我希望劃破空間，為藝術創造全新的次元，通往更遼闊的宇宙。**」

封塔納的主張正是超越空間，尋求無限的遼闊，從這點便可了解《空間概念：期待》這個名稱的緣由。這種加上刀痕的作品，封塔納共創作了一千件以上，全都命名為《空間概念：期待》。翻譯後的名稱雖然相同，但其義大利語的原名，則會因作品的表現而改變。僅有一道刀痕的作品，在「期待」這個名詞上，採用表示單數的「Attesa」；有多道刀痕的「期待」，則是採用表示複數的「Attese」。

只有一道刀痕的作品代表一個期待；多道刀痕的作品則代表多個期待。也就是說，**這些作品名稱裡的「期待」，指的是刀痕本身。**所有命名為《空間概念：期待》的作品，都有著十分生動的刀痕，就像是那個瞬間被暫停似的。波洛克是用行動繪畫讓自己的身體和繪畫一致；封塔納則透過切割，讓那個瞬間停留在繪畫上。

封塔納同時也是個雕刻家。所以也有人認為他這麼做並不是毫無意義，而是企圖嘗試造形，才會在畫作中加上那些刀痕。

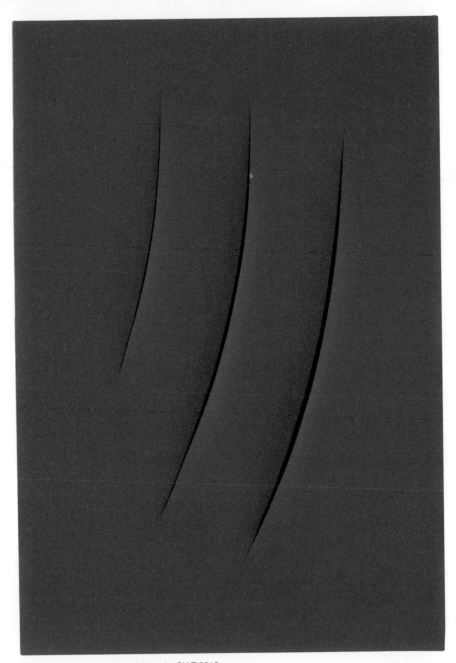

搞不好封塔納本來就不打算使用畫筆等工具繪圖。有了這樣的想法之後，你就會覺得那些刀痕越看越具有線條本身的造形之美。以利刃劃出的線條和畫筆繪出的線條就是不同，前者擁有後者模仿不來、不見半點累贅且鋒利的美麗弧度。

就這個意義來說，封塔納就是個純粹的造形主義者。

步驟二 從歷史背景鑑賞

穿孔、劃刀也是構圖的一部分，顛覆既有繪畫常識

封塔納出生在阿根廷的義大利移民家庭，他在搬到義大利米蘭之後，開始進行藝術活動。他原本在米蘭雕刻家阿道夫‧威爾特（Adolfo Wildt）身邊學習古典人物像的雕刻，之後則轉為表現主義風格的抽象雕刻。

接著，他在一九三〇年代，挑戰了以陶瓦和陶瓷製成的無形式雕刻，並在第二次世界大戰後，從事使用紫外線燈和氖燈等裝置藝術工作，成為環境藝術的先驅。

封塔納之所以會有這樣的嘗試，或許是因為當代產業持續發展，加上保時捷等

工業產品中，也有許多具有造形美感的產品。就像是為了呼應這些時代趨勢似的，封塔納決定把「美麗的物體」當成自身藝術的目標。

其中最值得一提的是，他和身邊的人所提倡的**空間主義（Spatialisme）**。所謂空間主義並不是在繪畫上創作出錯覺空間，而是在現實空間裡，切割出作為光線通道的孔洞，在光與空間上尋求全新的表現，同時創作出包含運動、色彩、時間在內的藝術。為此，封塔納創作了許多**在畫布上刺出小孔，或是貼上彩色玻璃碎片的作品，不過，最符合這項理念的，仍是加上刀痕的作品。**

那麼，這些在畫布上加上刀痕或是孔洞的作品，我們該如何看待呢？由於這些孔洞都是真實存在的，或許可以當成浮雕的一種。但另一方面，我們也可以把畫布上的刀痕或孔洞，看成是「利用畫面上的凹凸陰影來構成圖像」的繪畫。

由此看來，封塔納不也是在顛覆「所謂繪畫，就是使用顏料等在畫布上繪出某些圖像」這類既有常識嗎？看到這些作品，不禁讓人質疑繪畫到底是什麼？

普普藝術的三大要點

Point

❶ 以「大量生產、大量消費」的社會為創作主題。

❷ 常見的雜誌、廣告、漫畫、商品等物品都能成為素材。

❸ 不光是批判社會，普普藝術有時也會單純地描繪自然風景。

《瑪麗蓮・夢露》——安迪・沃荷

（一九六七年，絲網印刷，個人收藏）

步驟一 從作品表現鑑賞

在「工廠」中被「大量生產出來」的藝術

左頁這幅《瑪麗蓮・夢露》（*Marilyn Monroe*）是聞名全球的安迪・沃荷，利用絲網印刷（Screen printing）技法，把當時美國大眾社會的巨星照片重新呈現的作品。誠如大家所熟知的，沃荷是代表普普藝術的偉大藝術家。

沃荷的創作主題不光是巨星，還包含了金寶湯（Campbell's）或是可口可樂等家喻戶曉的商品。

這一連串重複印製的作品，是在一九六七年時（瑪麗蓮・夢露過世五年後），把夢露主演的電影《飛瀑怒潮》（*Niagara*）中的靜態照片以絲網印刷製成。

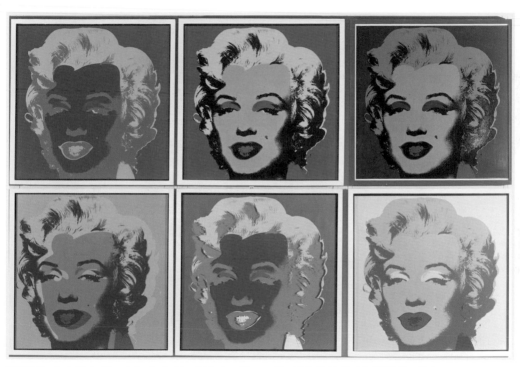

絲網印刷是使用紙版和絹布的版畫。沃荷用絲網印刷，把夢露的肖像畫重複印製成十張一組的作品集，共製作了兩百五十套。每套的原版上都有用鉛筆簽名，背面則用橡皮圖章印上編號。

現在的年輕人當中，有不少人是因為這件作品而認識夢露，也有人並不認識夢露，卻知道這幅作品的存在，足見這是件相當有名的創作，但在當時卻引起爭議。

因為人們認為沃荷利用知名女星神祕死亡的不幸來賺取金錢，是非常缺德的行為。

此外，沃荷利用各種不同的顏色印刷夢露的肖像畫，進行印刷、大量生產。在那個時代，人們認為畫家全心投入單一件油畫作品是非常理所當然的事。因此，美術界也產生不少批判的聲音：

「用絲網印刷大量生產的作品稱得上藝術嗎？」

基本上，沃荷和過去的藝術家不同，他並不是「製作」作品。就像他把自己的工作室稱為工廠一樣，他是在工廠裡面「生產」作品。他的創作並不是為了自我表現，而是像流程作業一樣，大量生產藝術。

面對那些批判的聲浪，沃荷提出這樣的反駁：「只要人們把它當成美術作品買下來，它就是個美術作品。」他的意思就是：藝術與否，取決於鑑賞者。二十世紀

初，杜象否定了既有的藝術，後起的沃荷則打破了藝術品和非藝術品之間的界線。

基本上，沃荷和杜象都透過自己的作品，把「藝術是什麼」這個問題拋還給我們。

值得注意的是，沃荷的作品儘管自成一格，但**他並沒有否定或肯定當時「大量生產」與「大量消費」的美國社會**。就像沃荷自己所說的，就算被人們認為膚淺，藝術還是能夠成立。

進入一九七〇年代後，經濟高度成長的負面影響開始在世界各地浮現，普普藝術的勢力也逐漸衰退。不過，在這之後仍然可以看到普普藝術的各種表現。

一九八〇年代登場的**模擬主義（Simulationism）**，是戰略性地盜用既有人物或大眾藝術等創作的活動，這也是普普藝術以不同形式再次出現在大眾消費社會。

在日本方面，漫畫、動畫或遊戲已獨立發展出次文化（Subculture）。不論是巧妙地將動漫題材融入作品裡的村上隆（Takashi Murakami），或是畫出有著獨特眼神孩童的奈良美智（Yoshitomo Nara），他們兩人同樣承襲了沃荷的普普藝術血統。

步驟二 從歷史背景鑑賞

反映大眾消費社會的鏡子

沃荷的創作主題包含了瑪麗蓮・夢露、艾維斯・普里斯萊和麥可・傑克森等巨星，以及其他許多知名廠牌，給人非常深刻的印象。對美國人民來說，這些全都是生活中十分熟悉，同時也是大眾消費社會、資本主義社會的象徵。

因此，沃荷瞄準的是**專屬於大眾的藝術**，而不是專屬於資本主義的富豪階級或特權者的藝術。他用絲網印刷「大量生產」夢露之後，有人認為他不是為了宣傳真實生活中的她，而是為了透過電視、電影或雜誌等媒體營利，刻意做出了「商品化的夢露」。換句話說，這些人認為沃荷在作品裡**挪揄了資本主義社會的大量生產與大量消費**，可說是一面反映現實的鏡子。

實際上，沃荷以絲網印刷大量生產的巨星，或是以重複圖樣描繪各式消費品等，確實抹煞了夢露或普里斯萊等巨星的實際存在感，以及可口可樂或金寶湯等大型企業所擁有的品牌形象或原創性。然而，沃荷生前留下這麼一段話：**「如果想了**

解我，請只看我的表面，因為裡面什麼東西都沒有。」他也曾經說過：「我是個十分膚淺的人。」

就我來看，沃荷的作品裡並沒有任何訊息，也沒有任何具象的意義。這正是普普藝術的驚人之處。搞不好從沃荷所留下的名言當中，更能看見普普藝術的本質。

而在成為商業插畫家並獲得巨大成功之後，沃荷同時擔任前衛電影製作人、演員、攝影師、雕塑家、作家等。他更發明了廣為流傳的「成名十五分鐘」理論，指出「在未來，每個人都能成名十五分鐘」。這段話或許預言了現代網路自媒體盛行的風潮。

第四章

西洋美術鑑賞能力
是可以訓練的

館長陪讀！培養知性涵養的專業鑑賞

「憑感覺觀賞就行了」大錯特錯

關於鑑賞西洋美術這件事，不少人都認為「只要充分發揮感性，憑感覺欣賞就行了」。或許有人能在完全沒做任何功課的情況下，偶然地被眼前的作品所感動。

但以多數情況來看，參觀之前若沒做功課，最後通常就會演變成「完全不知道該從何感受起」的窘境。

因此，為避免發生這樣的憾事，還是建議大家先查點資料比較妥當。

多數人在看展時，都是採用「發揮感性，跟著感覺走」的方式鑑賞，這其實和日本美術的發展歷史有著深厚的關係。大部分日本人都是在明治時期文明開放後，才開始接觸西洋美術。當時的西洋美術正逢**印象派全盛時期**，偏偏印象派的作品正是**毫無邏輯且單純的視覺娛樂**。

若是欣賞以神話或古典為基礎的傳統學院派畫作，鑑賞時就必須具備高度的文化素養，但在觀賞印象派繪畫時，則不需要太多專業知識。

真不知道該說是幸或是不幸，印象派的作品儘管乍看單純，裡頭其實摻雜了許多代表西洋繪畫的重要元素。過去那種「只要充分發揮感性，憑感覺欣賞就行了」的錯誤觀念，反而會使人對西洋美術越來越陌生。

在還沒有習慣「感性以外」的鑑賞方式前，不如先從**鑑賞目的**下手。

先想一想，你跑這趟展覽的目的是什麼。例如，透過當代西洋美術史的發展，從中理解作品的表現技法；或是在鑑賞作品的同時，一邊應證是否與當時的歷史背景相符。每件美術作品都蘊藏著大量的資訊，**如果你毫無目的地直接前往，反而會瞬間被大量的資訊所淹沒。**

為此，預先決定好「今天就專看這個」，專注於你想了解的部分，鑑賞的方式也會隨之改變。

把眼前所見全數「語言化」，看見什麼就說什麼

談到西洋美術鑑賞，我最常建議初學者的方式，就是「語言化」。就拿畢卡索的《亞維農的少女》（見第一四四頁）為例。首先，請在掌握整體的形象之後，試著把眼前所見全數轉變成語言。

「畫中有五名裸體的女性。」

「左邊的女性側著身，右腳呈現奇怪的形狀。」

「中央的兩名女性，明明臉部朝向正面，但鼻子看起來卻是側面。」

「和其他三個人相比，右邊的兩名女性好像都戴著面具似的。」

「右邊的兩名女性，明明背向畫面，卻只有臉部看向這裡。」

就像這樣，試著把你看到的事物全數化為語言。光是這樣，就能從言談間發現這幅畫的重點：「原來如此，畢卡索試圖以多視點的方式，把這五位裸體的少女畫

成立體的樣貌。」比起光憑視覺曖昧模糊地檢視，把眼前所見化為語言後，反而更能理解作品的細微之處，各位不妨試著做做看。

大致理解作品當時的歷史背景

本書已針對各項作品的歷史及社會背景進行解說（即步驟二／從歷史背景鑑賞），從這點便可發現，一旦**擁有概略的世界史知識，就能更充分地享受西洋繪畫的樂趣。**

不過，世界史通常較為龐雜，很難完全掌握。為此，我建議大家先從文藝復興之後的歐洲歷史開始學習即可，只要擁有國中程度的歷史知識就夠。

另外，如果有喜歡的畫家，也可以試著把學習重點放在**該畫家的生長年代。**例如，假設你喜歡維梅爾，就可以先從十七世紀的荷蘭開始。當時的荷蘭已從西班牙的統治中獨立，並以世界先驅的姿態打造出公民社會。這部分前文已介紹過了，但如果進一步調查就會發現，荷蘭也是世界上第一個建立郵政系統的國家。

在維梅爾遺留下的三十四件作品當中，就有六件作品畫出了閱讀信件的女性，由此可知，維梅爾描繪的是當時最普遍的庶民生活。另外，當時的荷蘭，與日本等世界各國都有貿易往來。從這些歷史事實便可想像、揣測，或許畫中女性手上的信件，是遠在異國的戀人或丈夫所寄來的。

只要稍加留意美術和世界史的關係，就能清楚地感受到革命與戰爭對西洋美術史帶來的巨大影響。例如，將抽象畫發揮到淋漓盡致的馬列維奇，是在俄羅斯革命時期出現；而現實主義和印象派等藝術運動，則在法國大革命後、政治體制輪替時期相繼登場。

如同第二次世界大戰促使世界的藝術中心從巴黎轉往紐約那樣，在歐美各國發生戲劇性的重大事件、或是社會產生變革時，藝術方面也會跟著出現破壞和創新。

事先了解國情與文化差異

在了解歷史與社會背景的同時，各位也必須留意國情與文化的差異。例如，光

是在描繪「人類」這點上，日本和西洋各國就有很大的不同。

西方國家的人們認為，人類是由無所不能的上帝所創造，所以人們企圖透過人類的觀察來了解上帝和宇宙。因此，西洋美術的基本主題是「人類」。另外，西方國家的人們認為，上帝創造了人類來支配、統治大自然，在中世紀基督教的自然觀中，**人們認為人類位居於上帝之下，而大自然則在人類之下。**

正因為這種觀點，在基督教的繪畫裡，**描繪大自然的風景畫被視為低俗。**在歷經工業革命、現實主義登場之前，西方國家的畫家都不太繪製風景畫。

與此相對，日本認為太陽和月亮、風和雨、動植物和人類，所有萬物都是神；**人類不過是大自然的一部分。**也正因如此，以這種觀點直接描繪大自然的日本浮世繪等畫作，才會令十九世紀的歐洲畫家們大受衝擊。一旦了解日本和西洋文化的差異，自然就能理解箇中原因。

在過去的西洋美術作品當中，梵谷的《仁慈的撒馬利亞人》（*Parable of the Good Samaritan*）、高更的《聖母馬利亞》（*Ia Orana Maria*），都是在描繪耶穌基督在大溪地誕生的故事。這是因為基督教思想老早就像管弦樂團中的重低音那樣，充斥在

西方人的精神裡，儘管渾然不知，卻不能不察覺它的存在。

如果你想更深一層理解西洋美術所蘊含的意義，建議從《聖經》等宗教書籍學習基督教思想。

此外，不光是基督教，**了解哲學史的變遷，也有助於精進西洋美術鑑賞術**。因為美術史的變遷基本上幾乎與哲學史同步。

其實沒人看得懂抽象藝術，以「體驗」為目標即可

說到大家不熟悉的繪畫類型，應該非抽象繪畫莫屬吧。

我身為美術館長，常看見很多人站在抽象畫作前討論：「完全看不懂在畫些什麼耶！」、「我真的不知道作者想表達什麼。」

的確，抽象畫大多沒有具體的描繪對象，即便有，那個對象也會被極端地抽象化，實際欣賞時，一開始或許很難理解。話雖如此，我認為解讀抽象美術是具備知性涵養者的必備條件。抽象美術有趣的地方在於，能夠純粹地享受色彩、形狀或線

條等美術要件。

抽象繪畫並沒有具體性，大家無須自以為「應該有某些主題存在」，而企圖尋找。因為一切都靠色彩和形狀表現，畫家企圖直接把訴求傳達給鑑賞者；但他們的訴求究竟是什麼？這就像腦力激盪一般，各位不妨將之當成智力遊戲，這正是抽象畫獨有的享受方式。

尤其是二十世紀後半的抽象美術，幾乎從一開始就沒打算讓鑑賞者理解。這些畫作都是為了讓鑑賞者「體驗」畫家所表現的世界而創作的。而能夠體驗、享受這些抽象藝術的人，其思維邏輯大多比較靈活且多元，包容力也較為優異。

■ 觀展就是「張大眼睛用力看」，一頭霧水也沒關係

對於不熟悉美術的人來說，最棘手的或許就是現代藝術。有的像小朋友塗鴉，畫上幾條歪七扭八的曲線就完成了；有的甚至只擺上一根水泥柱，還有的作品不過是把路上撿來的垃圾隨意放置而已。

如果在不具備任何知識的情況下，突然看到這些驚世駭俗的創作，應該任何人都會感到困惑。很多人宣稱看不懂現代藝術，但其實，馬奈、馬諦斯、畢卡索和梵谷的作品，在當時也被視為現代藝術，也曾遭到嚴厲批評。由此看來，**即便是後世奉為大師的作品，也經常被評為「完全看不懂」，這種情況從古至今不曾改變。**

現代藝術不是像過去那樣，能以統一的樣式概括而論，而是複雜且多變的。不光是過去的繪畫或是雕刻，甚至連素材或空間也都包含在內，常有人不知該從何處下手才好。另外，現代藝術的表現主流，有時會以政治或經濟、人種等現代社會問題為議題；有時則會針對藝術本身的問題或美術史、美術批評提出疑問，如果完全不了解當下的社會問題或是美術史的發展脈絡，自然就無法了解現代藝術。

由此看來，若要了解現代藝術，就必須了解現代社會的問題，或是具備美術相關知識。有了這樣的知識為基礎，還是可以從複雜難懂的現代藝術中，充分感受到娛樂性。

整本書讀到這裡，各位應該已經掌握了大部分的西洋美術知識，即便碰到概念性強烈的現代藝術，應該還是可以從中找出其訴求。至少和打開這本書之前相比，

現在的你已能輕鬆接住畫家所拋出的球。

當你張大眼睛用力看、並大膽地接下了畫家拋出的球之後，請試著把想法化成語言。就算看起來只是「歪七扭八、亂畫一通」也沒關係。然後，請試著思考「為什麼畫家會畫出這種線條呢？」此時，如果你事先掌握了當代的創作背景，同時大略理解了當時的社會發展，就能更輕易地把眼前所見化為語言。

最後，請再把視線移向畫作解說（或打開語音導覽），確認畫家的意圖。就算創作者的想法和你的解釋完全不同也無妨。「原來作者的意圖是這樣啊？不過，我自己是這麼認為的。」**觀展時只要心中有自己的想法與感受，便是極大的收穫。**

當然，也有些作品的解讀無法光靠視覺便能語言化。就像只有簽名的小便斗（見第一八六頁），不管怎麼看，請先試著思考：「這個東西不管怎麼看，就只是個普通的小便斗罷了。那麼，**作者把它當成作品發表的意圖是什麼呢？**」然後再試著閱讀解說。「原來是這麼回事。話說回來，不知道杜象的其他作品裡，是不是也涵蓋了各種不同的意圖？」請像這樣，讓自己的想像無限擴大。

或者，你也可以上網看看其他鑑賞者或藝評家如何看待這類作品。當你發現出什麼樣的難題，你都能完美接招；持續重複這樣的做法，日後碰上再多美術作品也難不倒你。

「現代藝術沒有絕對的答案；各式各樣的觀點都不成問題」，很快地，不論畫家拋

前言介紹過的 ZOZO 前澤友作社長，他之所以收藏現代藝術作品，絕非因為有利於商業利益，而是基於「有趣」、「喜歡」這樣單純的理由。但是，以創造全新意義、呈現多元價值觀為宗旨的現代藝術，或許在某些層面上也和商業有所連結。

當你接觸到過去未曾見過的現代藝術時，或許可能感到格格不入，但這也可能是拓展全新視野的機會。美術鑑賞的樂趣就在於「挖掘自己過去未曾了解的價值觀」，或是讓自己發現「原來我對這種東西抱持著這樣的想法」。

由此看來，**鑑賞現代藝術，就像在玩益智遊戲，透過滿溢的資訊，充分伸展、鍛鍊僵化的大腦**。只要試著找出當代的文化脈絡，就能了解自己現在生長在什麼樣的時代。也就是說，**現代藝術可以幫助我們解讀時代脈絡，而商業上的靈感往往隱藏其中**。

即便是我這種經常接觸現代藝術的專業人士，看見一件陌生的作品時，同樣也無法馬上理解創作的意圖。此時，我會接著思考：「畫家這麼做，是因為那個原因嗎？」、「他是屬於那個流派嗎？」這正是欣賞現代藝術的趣味所在。

正確答案是什麼並不重要（有時甚至沒有正確答案），請先試著從有趣的地方開始，你的思維肯定能變得更加遼闊。

館長帶逛！強化知性涵養的美術館巡禮

＝ 先從畫冊、網路影像開始練習

真品和畫冊、網路影像完全不一樣，簡直就是天壤之別。

佇立在作品面前，從其散發的氛圍、細膩的筆觸，以及印刷品無法取代的色彩等各方面來看，真品所呈現的真實感，絕對不是畫冊之類的書籍可模擬的。我想提醒各位的是，**真品和印刷品所呈現的「資訊量」，有相當明顯的落差。**

如果時間允許，即使路途遙遠，仍請務必親眼鑑賞希望觀賞的作品。鑑賞作品的數量越多，就越能培養你的審美觀，同時也能累積知性涵養。

但如果你真的沒有時間，或是本身還不太習慣美術鑑賞，還是可以**先從圖鑑、畫冊，或是美術的入口網站開始練習，未必非看真品不可。**

這種時候，請先從知名畫家的代表作開始鑑賞。就像觀看運動賽事一樣，只要

觀看頂尖運動員在全盛時期的賽事表現，即便不太瞭解規則，還是能有十分美好的體會。然後，再接著擴大範圍，試著接觸其他人的作品。如果是文藝復興，可先從三大巨匠開始，然後再進一步接觸波提且利、多那太羅（Donatello）、提齊安諾等畫家的作品。只要照著這個步調前進，就能慢慢習慣文藝復興的繪畫。

而在習慣之後，請務必前往美術館親鑑真品，肯定能產生不同於以往的觀點。

若是特別企畫展，先上網做功課

如果最近有令你感興趣的展覽，建議先瀏覽官方網站；不習慣上網的人，也可以找找實體宣傳單或海報。如此一來，就能馬上了解該展覽將預定展出哪位畫家的哪些作品。

我工作的東京藝術大學美術館，就時常舉辦「夏卡爾展」這類以畫家為主題的特別企畫展。以「夏卡爾展」為例，我們會在展出夏卡爾作品的同時，加入與夏卡爾相同年代的俄羅斯前衛作品。目的是為了讓鑑賞者理解，究竟是什麼樣的藝術環

境，能夠造就出在巴黎盛開綻放的夏卡爾。就像這樣，只要預先了解該企畫展的意圖，就可以透過鑑賞其他俄羅斯的前衛畫作，加深對夏卡爾作品的理解。

僅管可能有人持反對意見，不過，我還是認為，未必非得把會場所有展示作品全部看完不可。當然，策展人舉辦展覽，一定有其主題和意圖。所以，展場上絕對不會有毫不相干的作品。可是，**不習慣鑑賞、知識初淺，不了解鑑賞訣竅的人，就必須以「關鍵作品」為重點**，這是非常重要的事。

企畫展的網頁或是宣傳單上，一定會刊載展覽的主旨，並名列重點作品。只要事先把這些重點放在心上，就可以了解「這場企畫展的主題是什麼」、「我該把鑑賞重點放在哪裡」。就強化知性涵養的美術館巡禮而言，這是不可欠缺的訣竅。

以「五件集中」加速參觀

每當遇到大型展覽，整座會場經常擠得水泄不通。為了值回票價，大部分人都打算依序逐一鑑賞，這麼做的缺點是，**往往參觀到了關鍵作品時，你的注意力便已**

消退殆盡。

人類的注意力是有極限的。有些企畫展甚至一次展出一百件以上作品。因此，要一件件逐一仔細鑑賞，基本上是不太可能的事情。因此，**我個人建議採用「五件集中」的鑑賞方法。**

就像前文提過的，大部分的企畫展都會列舉關鍵作品；其他作品則多半用來幫襯，這都是事實。如果你只是為了在短時間內培養知性及美學涵養，在參觀時間有限的情況下，挑出部分「名作」鑑賞，應該可以獲得比較好的效果。

尤其印在宣傳海報上的作品更是不能錯過，這些作品可能是策展人花了好幾年的時間，**和收藏該作品的美術館交涉、斡旋，好不容易才取得展出許可的**。這類作品可說是重中之重、難得一見。花一張兩千日圓不到的門票錢，就能親眼鑑賞如此珍貴的作品，非常值回票價。

決定好要集中鑑賞哪五件作品後，你就有更從容的時間細細品味。你可以從遠處觀看，也可以全數瀏覽後先休息一下，再回頭反覆觀看。又或者是趁人潮稍歇的空檔，走近作品仔細端詳（但請注意館方圍出的安全距離）……總之，你得設法讓

自己徹底沉浸其中。光是改變鑑賞方式，就可以找出過去未曾察覺到的細節、從中獲得全新的靈感，讓自己的想像變得更加豐富。

如果你無法事先確認有哪些關鍵作品值得細看，**就先環繞展場一圈，稍微掌握全局之後，在逛第二圈或第三圈時，仔細觀賞那些令你留下印象的作品即可。**

此外，如果你的時間充裕，或真的每件作品都不想錯過，建議各位在**展覽剛開始不久後即前往觀賞。**因為這個時期的人潮通常比較少，可更加隨心所欲地鑑賞。

積極參加展覽講座，尋找更多資源與知識

習慣上述的做法後，你一定會覺得光是觀展前在家做功課已稍嫌不足，還希望更進一步了解該展覽與作品。

這個時候，大家可以多加利用「展覽講座」（Gallery Talk）。**展覽講座通常由策展人或藝評家等人員負責主講，目的在於使觀展者更了解展覽內容，**在近年的企畫展中相當盛行。雖然必須在規定的日期與時間前往參加，但講座的內容通常非常

豐富，可以獲得許多鮮為人知的知識，或是企畫展的背景等，相當值得一聽。

更棒的是，許多講座都會安排問答時間（Q&A），如果有任何疑問，就可趁此機會提出。儘管環顧四周，感覺大家似乎都很專業，但其實並非如此，所以不要害羞，坦率地提問吧。

另外，如果展覽講座安排在企畫展之前，後續大家在觀展時便能一邊留意策展人提及的重點，一邊仔細鑑賞。這種方式對於培育知性涵養也相當具有效果。

即便是知名畫家，也不見得每件作品都是名畫

「大師的作品件件都是名作」或許很多人都這麼認為，但這其實這是錯的。這是為什麼？**因為任何創作者都一樣，創作力最旺盛的「全盛期」都不長久。**

因此，大部分的企畫展都會聚焦在畫家個人身上。這類企畫展的典型做法是，從創作者的初期開始介紹到晚年，因此，真的未必非得看完所有展品不可。因為展覽中往往包含了許多其

例如，以「莫內展」或「維梅爾展」這樣的方式進行主打。

成名前畫風還不穩定，以及當他攀登高峰、開始走下坡時的作品。簡單來說，這些時期的作品，都不會被稱為「名作」。

因此，參觀這些以畫家為名的企畫展時，就以年輕時期的「發展期」、技術和感性都有所精進的「充實期」，以及追求極致的「孤高期」，這三個重點鑑賞即可。至於這三個時期的區分方式也如同前文所述，可事先於網路或傳單上做功課。

如果你的時間有限，不論面對哪位藝術家，都無須費盡全力觀賞，只要分別從這三個時期中找出三件左右作品集中鑑賞，就能對其有更深入的理解。有趣的是，這種方式往往要比囫圇吞棗地全數打包來得更加深刻。

別買明信片或周邊商品，要買就買展覽圖錄

近年的博物館商店紛紛推出了明信片、手帕或酒類等，各式各樣的魅力商品。

可是，討厭排隊結帳的人，往往都會在人潮擁擠的時候直接放棄購買。

儘管如此，有件商品我非常建議大家入手，那就是任何展覽都會準備的「展

覽圖錄」。圖錄的定價大約是三千～五千日圓左右，價格確實比一般的美術書籍高出許多。然而，圖錄的內容都是由研究人員或專家所撰寫，其成本之高，這樣的定價幾乎是無利可圖。有這本圖錄在手，**就可以隨時隨地觀賞該展覽收錄的作品，也可讀到觀展時沒能細細品味的文字解說，甚至在深入閱讀之後，你可能會有新的發現**，買回家收藏絕對值得。也就是說，購買圖錄，相當於再次加深你的知性涵養。

看展過後，不知道該買什麼紀念品時，強烈建議各位購買展覽圖錄。

常設展通常票價便宜，可用來練功

日本國內的美術館總計達一百間以上，是世界上擁有最多美術館的國家，同時，令全世界羨慕不已的名作也不在少數。

除了企畫展外，許多美術館都有常設展（而且票價遠比企畫展來得便宜）。這些**常設展中通常就有名作**，因此，日本的美術環境特別容易實踐前文提過的「五件集中」鑑賞法。

例如，位在東京上野公園的國立西洋美術館，可以隨時觀賞到奧古斯特・羅丹（Auguste Rodin）的雕刻，或是莫內、畢卡索的繪畫。此外，美術館中還收藏了莫內的傑作《睡蓮》（Water Lilies），只要用五百日圓的價錢買張門票，就可以隨時入場參觀，藉此鍛鍊鑑賞功力。

常設展的優點除了展示作品之外，還可以悠閒欣賞美術館建築物。例如國立西洋美術館（本館），便是出自法國建築大師勒・柯比意（Le Corbusier）之手，不光是館內的美術收藏值得品味，建築物本身和室內空間也別錯過。

位於東京都品川區的原美術館，則收藏了封塔納、利希滕斯坦和波洛克等現代藝術的名作。千葉縣的 DIC 川村紀念美術館，則收藏了本書未能介紹的荷蘭畫家林布蘭・范・萊因（Rembrandt van Rijn），以及印象派之後的達達主義、超現實主義，乃至第二次世界大戰後的藝術作品，藏品種類十分豐富。

更特別的是，DIC 川村紀念美術館還能鑑賞到在美國發跡的抽象表現主義畫家馬克・羅斯科的最高傑作《西格蘭姆壁畫》（Seagram Mural）。此為環繞著房間的七件作品，從高度一・六公尺到二・六公尺左右不等，其中最大幅的作品甚至高

達四‧五公尺左右，儼然就是完美體驗羅斯科的最佳場所。

此外，岡山縣的大原美術館也因為有著多元豐富的藏品及名作而頗受好評。其中西班牙文藝復興畫家艾爾‧葛雷柯（El Greco）的《聖母領報》（Annunciation）絕對值得一看。

各位如果有時間到上述地點旅行，安排參觀這些美術館的常設展，或許是個不錯的行程安排。

生活方舟 0026

東京藝大美術館長教你西洋美術鑑賞術
無痛進入名畫世界的美學養成

作　　者　秋元雄史
譯　　者　羅淑慧
封面設計　職日設計
內頁設計　江慧雯
主　　編　李志煌
行銷主任　汪家緯
總編輯　林淑雯

內文圖片來源　達志影像授權提供

讀書共和國出版集團
社長　郭重興
發行人兼出版總監　曾大福
業務平臺總經理　李雪麗
業務平臺副總經理　李復民
實體通路經理　林詩富
網路暨海外通路協理　張鑫峰
特販通路協理　陳綺瑩
印務　黃禮賢、李孟儒

國家圖書館出版品預行編目（CIP）資料

東京藝大美術館長教你西洋美術鑑賞術：無痛進入名畫
世界的美學養成／秋元雄史著；羅淑慧譯. -- 初版
--新北市：方舟文化出版：遠足文化發行，2019.09
256面；14.8×21公分. --（生活方舟：0ALF0026）
譯自：武器になる知的教養　西洋美術鑑賞
ISBN 978-986-97936-1-2
1.藝術設計 2.繪畫欣賞 3.美術史

947.5　　　　　　　　　　　　　　　108011542

出 版 者　方舟文化／遠足文化事業股份有限公司
發　　行　遠足文化事業股份有限公司
　　　　　231 新北市新店區民權路108-2號9樓
　　　　　電話：（02）2218-1417　　傳真：（02）8667-1851
　　　　　劃撥帳號：19504465　　戶名：遠足文化事業股份有限公司
　　　　　客服專線：0800-221-029　　E-MAIL：service@bookrep.com.tw
網　　站　www.bookrep.com.tw
印　　製　通南彩印股份有限公司　　電話：（02）2221-3532
法律顧問　華洋法律事務所 蘇文生律師
定　　價　450元
初版一刷　2019年9月
初版七刷　2022年7月21日

武器になる知的教養　西洋美術鑑賞
Copyright © Yuji Akimoto, 2018
Original Japanese edition published by Daiwa Shobo Co., Ltd.
Complex Chinese Translation Rights arranged with Daiwa Shobo Co., Ltd.
through Timo Associates Inc., Japan and LEE's Literary Agency, Taiwan.
Complex Chinese edition published in 2019 by Ark Culture Publishing House,
an imprint of Walkers Cultural Enterprises, Ltd.

方舟文化官方網站

方舟文化讀者回函